인간의 피냄새가
내 눈을 떠나지 않는다

L'odeur du sang humain ne me quitte pas des yeux: Conversations avec Francis Bacon
de Franck Maubert

World Copyright © Mille et une nuits, department de la LIBRAIRIE ARTHÈME FAYARD 2009.

All rights reserved.

Korean translation copyright © 2015 by Greenbee Publishing Co.

Korean translation rights arranged with LIBRAIRIE ARTHÈME FAYARD through Milkwood Agency.

인간의 피냄새가 내 눈을 떠나지 않는다: 프랜시스 베이컨과의 대담

발행일 초판1쇄 2015년 3월 10일 | **지은이** 프랑크 모베르 | **옮긴이** 박선주
펴낸곳 (주)그린비출판사 | **펴낸이** 임성안 | **편집** 김재훈 | **디자인** 서주성 | **등록번호** 제313-1990-32호
주소 서울시 마포구 동교로17길 7, 4층(서교동, 은혜빌딩) | **전화** 02-702-2717 | **이메일** editor@greenbee.co.kr
ISBN 978-89-7682-607-7 03600
이 도서의 국립중앙도서관 출판시도서목록(CIP)은 서지정보유통지원시스템 홈페이지(http://seoji.nl.go.kr)와
국가자료공동목록시스템(http://www.nl.go.kr/kolisnet)에서 이용하실 수 있습니다.(CIP제어번호: CIP2015006056)

나를 바꾸는 책, 세상을 바꾸는 책 www.greenbee.co.kr

인간의 피냄새가
내 눈을 떠나지 않는다

프랜시스 베이컨과의 대담

프랑크 모베르 지음 | 박선주 옮김

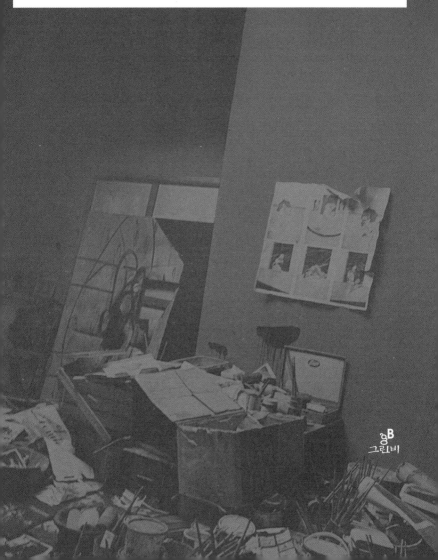

그린비

일러두기

1 이 책은 Franck Maubert의 *L'odeur du sang humain ne me quitte pas des yeux: Conversations avec Francis Bacon*(Paris: Mille et une nuits, 2009)을 옮긴 것이다.

2 단행본·정기간행물에는 겹낫표(『 』)를, 시에는 낫표(「 」)를 사용했으며, 그림·영화에는 꺾은 괄호(〈 〉)를 사용했다.

3 외국 인명·지명은 2002년에 국립국어원에서 펴낸 '외래어 표기법'에 따라 표기했다.

감사의 말

발행인과 저자는 이 기획에 관심을 가지고 출판을 허락해 준
크리스토프 드장과 프랜시스 베이컨 재단의 호의에 진심으로 감사드린다.

인간의 피냄새가 내 눈을 떠나지 않는다.

아이스킬로스, 「에우메니데스」, 『오레스테이아』

카오스의 체류

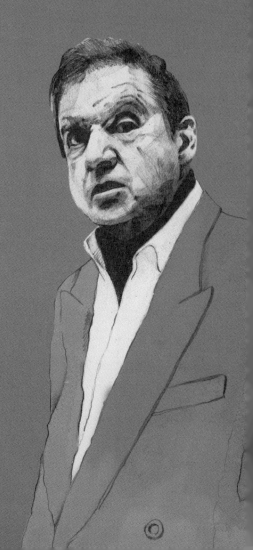

영화 〈파리에서의 마지막 탱고〉Ultimo tango a Parigi에서 첫머리 자막이 나오기 전, 이미지 하나가 삶과 죽음 사이로 끼어든다. 빅토리아 영화의 미명 속, 스크린에 한 형상──조지 다이어George Dyer의 육체일까?──이 마치 폭연처럼 불쑥 솟아오른다. 순간적으로 당신은 충격에 사로잡히고, 물질적인 어떤 것을 체험하게 된다. 그 충격은 작곡가 가토 바비에리Gato Barbieri의 찢어지는 듯한 색소폰 음이었던가? 아니면 오로지 이 육체, 고통을 외치면서 둥글게 웅크린 육체, 비틀어 꼬이는 이 육체 때문이었던가? 피와 생명의 색깔, 분을 바른 시체의 독이 든 살의 색깔. 벌거벗은 채 고립된 육체의 색깔. 바로 이것이 내가 처음 프랜시스 베이컨Francis Bacon의 이미지를 발견했을 때 받은 인상이다. 순수하게 회화적인 측면을 이해하기 전에 이미지로 받아들인 것이다. 두번째 충격을 받기 전에 나는 다른 곳에서 그의 작품들을 보았

다. 낮고 어두침침한 공간, 클로드 베르나르 갤러리Galerie Claude Bernard에서였다. 그곳에서 나는 화폭 안으로 빠져 들어가고 그 안에 녹아드는 이상하고 낯선 감각을 체험했다. 그 그림은 충격을 절정에 이르게 함으로써 극단적으로 강력한 힘을 느끼게 했다. 근육을 마비시키는 어떤 외침처럼. 아마도 그 그림은 베이컨이 피카소Pablo Picasso에 대해 '사실의 폭력성'the brutality of fact이라 부른 것의 표현일 것이다.

내가 보기에 그 후로 베이컨은 다른 모든 예술가보다 훨씬 더 그런 방식의 회화를 구현해 나갔다. 그 어떤 확실성. 베이컨의 그림은 젊은 시절부터 내 곁을 떠나지 않았다. 그의 그림은 당신에게 매달려서, 당신 안에, 당신과 함께 산다. 붙들고 놓아주지 않는 어떤 고통. 영국의 비평가 존 러셀John Russell이 쓴 것처럼 "보편적 위기에 빠진 인물들"——도덕적 위기, 육체적 위기——은 당신 곁에 살면서 삶이 태어남과 죽음 사이에 팽팽하게 당겨진 밧줄임을 끊임없이 환기시키는 것이다. 이러한 삶은 극단적인 환영들을, 병원 혹은 수용소에 있는 이웃을, 때로는 자기 자신을 불러온다. 악몽은 가까운 곳에 있다. 고통, 절규, 둥글게 웅크린 몸, 사지를 비틀기에 전념한 육체, 괴로움 그 자체. 극도의 공포가 침묵 속에서 절규하는 인물들 안에 자리 잡고 있다. 공간의

틀 안에 격리된 사람들에 의해 잔혹성이 발휘되고 가시화되고 폭로된다. 잔혹함은 늘 우리 곁에 머물러 있다. 어떤 우연한 사고가 당신을 찢어진 근육 덩어리로 만든다. 가능한 한 회복되기를 기다리면서.

나는 1980년대에 『엑스프레스』L'Express의 예술 분야 저널리스트로 일했기 때문에, 예술가와의 만남을 기획하는 기회를 가질 수 있었다. 베이컨과 약속을 잡기는 쉽지 않았다. 런던의 말버러 갤러리Marlborough Gallery에 인터뷰 요청을 한 후, 미스 B라는 별명을 가진 발레리 베스통Valerie Beston이 작성한 초대장을 받기 전까지, 거의 삼 년을 참고 기다려야만 했다. 마침내 나는 프랜시스 베이컨을 런던 사우스켄싱턴의 리스 뮤즈 7번가7 Reece Mews에 있는 그의 아틀리에에서 만났다. 그 뒤 여러 차례의 방문이 이어졌다. 초기 대담들은 매년 조금씩 진행되었고, 담화들과 끊임없는 대화들로 이루어졌는데, 우리가 이동하거나 여행하게 된 경우에는 현장인 파리와 런던에서 이어지기도 했다.

베이컨은 미리 내게 알려 주었다. "초인종이 고장 났어요. 내가 아틀리에 문을 반쯤 열어 둘게요." 예전에 마부가 거처로 사용했으나 지금은 차고로 개조된 마구간 위층에 도착했다. 계단은 협소하고 경사가 급해 공복 상태로 몸을 조금이라도 가볍게

해서 기어 올라가야 할 정도였다. 예술가는 선천적으로 그런 것을 불편하게 생각하지 않는 것 같았다. 게다가 베이컨은 그 유명한 폭소를 터뜨리며, 손에 유리잔을 들고, 층계참에서 당신을 맞이하곤 할 것이다. 그 남자는 우아하다. 끈으로 묶는 검정색의 반장화, 회색의 플란넬 바지, 가죽 조끼, 장밋빛 셔츠, 어두운 색의 편물 넥타이, 록스타와 같은 그 무엇. 연청색 눈동자, 매우 공들여 찰싹 달라붙인 적갈색 머리칼. 활기가 넘치는 이 사람은 자신이 좋아하는 작가 중 한 사람인 셰익스피어William Shakespeare처럼 비극적인 것과 희극적인 것이 혼합된 자신의 예민한 감각을 다른 사람들과 공유하는 법을 알았다. 베이컨은 자신의 단순함과 명료함으로 자연스런 우아함과 난폭함을, 절제와 무절제를 결합함으로써 사람을 어리둥절하게 할 줄도 알았다.

1982년에 내가 그를 처음 방문했을 때, 베이컨은 내게 미리 알려 주었다. "난 잠을 잘 못 자요. 천식 발작이 있어요." 그럼에도 그는 상냥한 기질과 극도의 호기심을 가진 사람이다. 1960년대 초부터 살아 온 그의 아틀리에의 친근하면서도 기본적으로 쾌적한 시설에 나는 무척 놀랐다. 이 허술한 거처에서 베이컨은 밧줄로 층계 난간을 만들고, 나무 합판 널판장으로 바닥을 보존하고 있었다. 방은 세 부분으로 나뉘어 있었다. 구석에 있는 사무

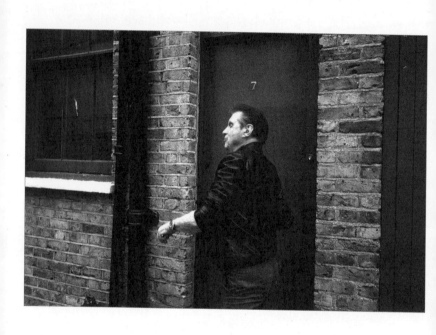

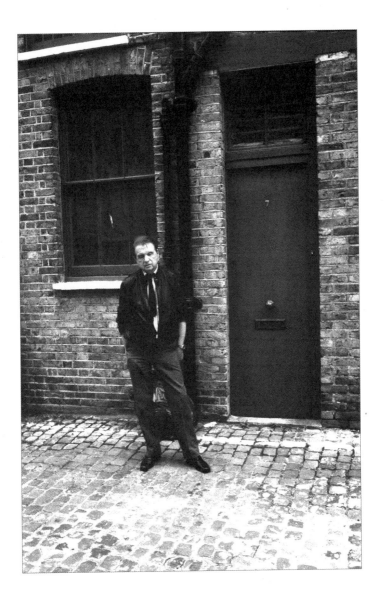

실, 욕조 딸린 부엌, 그리고 아틀리에. 물론 여러 잡지에 실린 사진 속 모습과 다르지 않다.

내가 도착하자마자 그는 나를 구석 사무실로 데리고 가서, 내가 앉을 자리를 정확히 지정해 주고는 부엌으로 사라졌다. 그러고는 커피를 들고 돌아왔다. 그 틈에 나는 그의 아틀리에의 물건들을 눈여겨보았다. 탕헤르Tanger에 체류하던 시절의 기념품인 자수가 새겨진 침대 커버, 몰락한 루이 14세 불Boulle식 상감象嵌무늬의 편안한 가구 하나, 그리고 색 바랜 벨벳으로 된 희귀한 소파 위에는 세탁소 비닐 싸개에 덮인 셔츠들이 수북이 쌓여 있다. 여기저기 책들이 조금씩 놓여 있다. 알베르토 자코메티Alberto Giacometti, 조르주 바타유Georges Bataille와 피카소의 책들, 이집트 예술에 대한 저작들……. 벽난로의 맨틀 피스 위에는 프랑스어판 프루스트Marcel Proust 전집이, 그리고 1971년 파리에서 자살한 베이컨의 동반자 조지 다이어의 사진 한 장이 금박테두리의 액자 속에 들어가 올려져 있다. 거의 앵티미즘Intimism 화풍처럼 빛이 낮게 비쳐 드는 방에서, 예술가는 책을 읽고, 잠을자고, 사람들을 초대한다. 그가 나를 초대할 때, 벽면 전체를 차지한 별 모양의 거울이 우리 뒤에서, 입구에 있는 회색 벽장의 굴절된 이미지를 반사한다. 이 동심원형의 광채는 어느 날 무례한

손님에게 재떨이를 던지기도 하는 집주인의 기분 변화를 드러낸다. 그것에 대해 그는 더 이상 이야기하지 않는다. 나 역시 강요하지 않는다. 나와 있을 때 그는 친절하고 세심하며 늘 기꺼이 마음을 쓴다. 그런데 이것은 아주 드문 일이다. 가끔씩 눈에 띄지 않는 광폭함이 꿰뚫고 나오기는 하지만.

대담 중에 그는 포도주병이나 커피잔을 찾으러 간다. 상황에 따라서 욕조 딸린 부엌으로 나를 데리고 가기도 한다. 거기에서는 몇 번씩이나 색칠한 세면대, 나막신 모양의 욕조 위에 있는 세탁물 건조대, 화장실 도구들 곁에 있는 주방 도구들이 눈에 띈다. 벽에는 베이컨 자신의 작품 복제화들이 핀으로 꽂혀 있다. "저것들은 내가 그것들과 함께 살아가고 스며들기 위한 것이죠. 다른 무엇을 걸겠어요?"

마침내, 주요한 방, 아틀리에. 불안하고도 신비로운 장소. 조심스럽게 보존된 장소. 실제 모습은 그때까지 내가 잡지와 카탈로그에서 얼핏 보았던 것을 훨씬 능가했다. 물론 물건들을 그렇게 쌓아 두는 예술가 중에서 베이컨이 최고도 아니고, 최하위도 아니다. 겹겹의 신문들과 온갖 파기된 것들로 뒤덮인 바닥에 화가 월터 지커트Walter Sickert가 자신의 아틀리에에서 부인과 함께 찍은 사진이 보인다. 일종의 퇴비 침전물, 우툴두툴한 껍질로 뒤

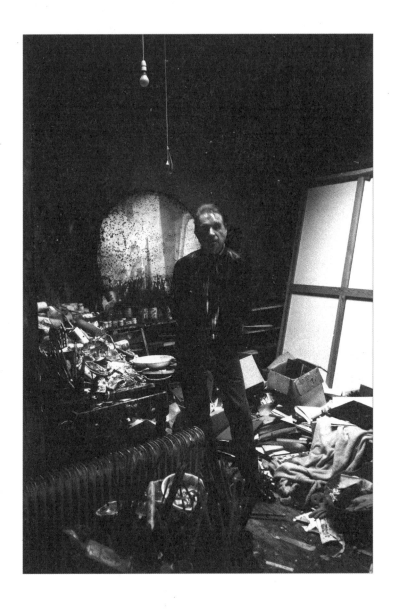

덮인 온갖 종류의 부스러기가 아틀리에 바닥에 잔뜩 널려 있다. 그의 그림을 '임상 실험'하는 반대편 깨끗한 벽. 바로 여기서 태어난 그림들은 그 크기가 창문의 대각선을 초과하지 않는다. 짝이 맞지 않는 신발, 고무장갑, 접시, 낡은 천, 페이지들이 찢어진 채 아무렇게나 버려진 책, 찢어진 사진들……. 붓들의 덤불숲. 그가 미안해하면서 말한다. "하지만 내 삶 전체가 거대한 무질서에 불과한 걸요." 점점이 이어진 흔적들로 이루어진 색들——오렌지색, 자색, 강렬한 노란색, 요란한 장밋빛——이 바닥에 흐르고, 벽들과 문 위를 타고 올라간다. 천장의 창을 통해, 그리고 전등갓 없는 전구로 밝혀진 아틀리에는 하나의 커다란 팔레트이고, 그림 그리기로의 초대이다. 이 잡동사니는 베이컨의 회화적 상상력의 중심 자체이다. 그가 페데리코 가르시아 로르카Federico García Lorca의 시에서 영감을 받아, 전쟁에서 죽은 투우사 이그나시오 산체스 메히아스Ignacio Sánchez Mejías에게 헌정한 삼면화triptyque에 착수하는 것을 나는 직접 보았다. 나중에 알게 된 사실이지만, 그는 삼면화의 우측 패널만을 보관했다. 예술가는 작품의 기원들과 제작의 비밀들을 모두 밝히지는 않는다. 그렇기 때문에 어떤 것들은 그가 사망한 이후 아틀리에에 산더미같이 쌓인 더미 속에서 발견된 자료들에 의거해 그 비밀이 밝혀지

기도 한다.

그를 방문하는 동안——처음 방문했을 때였나?——나는 그에게 공항에서 산 보잘것없는 즉석카메라로 사진 몇 장을 찍자고 제안했다. 내 기억으로는 일생을 통틀어 내가 찍은 유일한 사진들이다. 그는 놀이에 응했고 즐겁게 포즈를 취했다. 그리고 내가 몰래 슬쩍 어수선해 보이는 몇 군데를 촬영하도록 내버려 두었다. 이 사진들은 증거로서의 가치만 지닐 뿐이다.

다음의 '대담'은 프랑스어로 전개된다. 노련한 변증법론자인 그는 프랑스어를 자유자재로 구사했다. 대담들은 끈질긴 성격의 소유자인 프랜시스 베이컨이 살아 있는 동안 끊임없이 접근하고 지겨울 정도로 되풀이했던 핵심적인 주제들에 집중한다. 요컨대 예술, 삶, 죽음, 열정, 중요하고도 보편적인 주제들뿐만 아니라, 그의 작업, 우정, 여행, 독서, 알코올, 피카소, 자코메티, 벨라스케스Diego Rodriguez de Silvay Velâzqez, 그리고 비디오 아티스트들에 대한 관심 등을 한자리에 모았다. 그는 이야기하는 것을 좋아했다. 이야기하는 것은 그를 흥분시켰다. 그에게는 이야기하는 것도 하나의 예술이었다. 그는 머뭇거리지 않고 한 주제에서 다른 주제로 넘어갔고, 어떤 한 개념을 철저히 분석했으며, 필요할 때는 주저하지 않고 여러 개의 사전을 들고서 한 단어에 집중해

면밀하게 분석하기도 했다. 그만의 방식으로, 아주 사소한 것까지 언급하면서, 마치 또다시 자신의 친숙한 악마들이 깨어나기를 바라는 것처럼, 교묘하게, 늘 까다롭게, 때로는 누락시키면서 담론을 펴 나갔다. 그는 선동했고──그는 선동하는 것을 매우 좋아했다──해학적으로 유혹했다. 우리가 만나면서 기록한 대담들과 노트한 것들 그리고 그가 보여 주고자 했던 것들 중에서, 가장 근접한 무엇이 담긴 말들을, 열정과 회화에 바친 한 인간의 단순성과 복잡성──그의 극단적인 모순성──을 내포한 말들을 선택하려고 노력했다.

<div align="right">프랑크 모베르</div>

프랜시스 베이컨과의 대담

예술가는 내게 아틀리에를 구경시켜 주었다.

베이컨 여기는 방이 두 개 있었는데, 칸막이를 없애도록 했어요.

모베르 아, 옛날의 아틀리에처럼 노출된 전구군요……. 당신의 그림들에서도 그렇지요.

베이컨 좀더 강렬한 조명들을 좋아합니다. 게다가 전등갓을 별로 좋아하지 않아요. 마치 당구장에 있는 느낌이 들거든요. 집을 장식하는 걸 좋아하지 않습니다. 그건 쓸데없는 짓이에요.

모베르 그런데 당신은 실내 장식가였잖아요…….

베이컨 젊은 시절에 뭘 못 하겠어요? 젊을 때는 앞으로 나아가기만 하지요. 하지만 자신이 어디로 가는지 절대 알지 못합니다. 그 시절에 장식인들 왜 마다하겠어요? 하지만 독창적인 작업은 아

무것도 못했습니다.

모베르 회화 작업에 열중하기 전에 무엇을 하셨나요?

베이컨 많은 걸 했습니다. 모든 것을, 무엇이든 했어요! 아시듯이, 난 그림을 아주 늦게 시작했습니다. 룸 보이였던 시절이 생각나는군요. 그렇지만 그 일은 아주 즐거웠어요. 그 후 개인 비서를 했고, 여성 속옷 판매원도 했지요……. 그런 뒤에는…… 당신이 언급했듯이 장식 일을 했습니다. 아주 우스운 일이죠. 장식을 끔찍이 싫어하는 내가 가구를 만들고 양탄자를 디자인했으니까요.

모베르 당신은 가구, 의자, 테이블과 양탄자, 거울을 디자인했습니다. 아직도 어디에서나 그것들을 볼 수 있지 않나요?

베이컨 어디에서인지 정확히 기억나지 않지만, 아마도 독일에서였던 것 같네요. 그것들을 전쟁 중에 모두 빼앗겼어요……. 한 독일 여성이 그 물건들을 모두 사들였습니다.

모베르 이 가구는 어떤 개념으로 만드신 건가요?

베이컨 그것은 르 코르비지에Le Corbusier와 샤를로트 페리앙 Charlotte Perriand의 크롬으로 된 가구들과 유사합니다. 그 당시

난 그들의 작업에 관심이 많았습니다. 그런 생각으로 테이블, 사무용 책상, 안락의자를 디자인했지요. 난 그 의자들을 조각으로 생각했고, 그 중 하나를 사기도 했어요. 하지만 그것은 의자로는 적합하지 않았습니다. 전혀 편하지 않았지요. 그것들은 매우 '임상적인'clinique 아름다운 오브제였습니다.

모베르 당신이 '임상적' 회화라 부른 것에 대한 취향이 바로 거기서 나왔다고 볼 수 있을까요?

베이컨 내 나름의 의미로 '임상적' 그림을 그리려고 했습니다. 이해하시겠죠? 많은 위대한 예술품은 '임상적'입니다.

모베르 이 용어에 대해 자세히 설명해 주실 수 있나요?

베이컨 영어로는 '임상적'clinical입니다. 그런데 내가 '임상적'이라는 말을 사용할 때, 그것은 대부분 리얼리즘을 의미합니다. 실제로 그것을 규정하기는 불가능한 일이고, 그것에 대해 이야기하는 것도 어렵습니다.

모베르 임상적인 것은 차갑고 냉정한 것인가요?

베이컨 그것은 일종의 리얼리즘입니다. 그렇지만 반드시 냉정

한 것은 아니죠. '임상적'이 된다는 것은 냉정한 것은 아니고, 일종의 태도를 의미합니다. 그것은 무엇인가에 종지부를 찍는 것과 같습니다. 좌우간, 거기에 냉정함과 거리를 유지하는 면이 있는 것은 사실이죠. 본래적인 의미에서 '임상적인' 것에는 감정이 없습니다. 그렇지만 역설적이게도 그것은 엄청난 감정을 불러일으킵니다. '임상적인' 것, 그것은 리얼리즘에 가장 근접해 있는 것, 자아의 가장 깊은 곳에 이르는 것입니다. 정확하고 예리한 그 어떤 것이지요. 리얼리즘은 당신을 전복시키는 그 무엇입니다…….

모베르 어쩌면 그것은 당신의 삶과 회화와 직접적으로 관련된 것이겠군요?

베이컨 네, 그건 분명한 사실입니다. 내가 우선적으로 작업해야 하는 것은 나 자신에 대해서입니다……. 『맥베스』*Macbeth*가 임상적이었다는 의미에서, 나는 '임상적' 회화에 도달하고 싶었습니다. 위대한 시인들은 엄청난 이미지 시동 장치들입니다. 그들의 말은 내게 없어서는 안 되는 것이지요. 그것들은 나를 격려하고 상상계의 문을 열어 주는 것이니까요.

모베르 당신이 시, 특히 비극의 매력에 이끌리는 듯한 인상을 받았는데요. 당신이 더 멀리 나아가도록 부추기고 도와주는 것이 이미지들의 시동 장치인 이 텍스트들 혹은 이 말들인가요?

베이컨 잘 모르겠습니다. 누가 누구를 선동하는 것일까요? 하나의 이미지는 다른 이미지에 이르게 하고, 또 다른 이미지를 연상시키지요. 당신이 말하듯이, 시인들은 분명히 내가 더 멀리 가도록 도와줍니다. 그들이 나를 빠져들게 만드는 그 분위기를 좋아하는 거지요. 시인들은 나를 황홀경으로 몰고 갈 수도 있습니다. 때로는 단 한 단어만으로도 충분합니다. 그런 점에서 보면, 아이스킬로스Aeschylos에 비길 만한 사람은 없습니다. 시인들은 내가 그림을 그리고 살아가도록 도와줍니다. 셰익스피어는 예리한 것들에 대해 말할 수 있어요……. 하지만 대개는 다변과 서정적으로 고양된 어조가 많습니다. 나는 무엇보다 『맥베스』를 좋아해요……. 『맥베스』보다 더 소름 끼치고 공포스러운 것은 없다고 생각합니다. 그건 악의 농축액입니다.

모베르 그림을 그리기 위해서 말이나 이미지의 충격이 필요하다는 말씀이신 것 같은데, 그게 정말로 당신에게 필수불가결한 것일까요?

베이컨 나로서는 그렇습니다. 평범하고 진부한 것들은 나를 사로잡지 못합니다. 난 경박한 것들을 좋아하지 않습니다. 말과 이미지는 나보다 훨씬 강력합니다. 내가 예이츠William Butler Yeats의 「재림」The Second Coming의 마지막 시행들을 읽을 때, 미술사적으로 중요한 다른 어떤 그림, 다른 어떤 전쟁 이미지들을 볼 때보다도 훨씬 더 큰 감동을 받았습니다.

그는 일어나서 서재의 선반에서 예이츠의 시 모음집을 들고, 강세 없는 어조로, 거의 특징 없는 목소리로 읽는다.

> 마침내 돌아온 자기 때를 맞아
> 베들레헴으로 기어가
> 거기서 빛을 보려 하는지 알아야 했음을.
> ─「재림」,『마이클 로버츠와 무용수』(1921)

모베르 당신을 감격시킨 것은 이미지의 폭력성이 아니라, 예이츠의 시적 기교와 시행들의 극적인 강렬함인 것 같은데요.

베이컨 네, 바로 그거예요. 말들의 강도, 그리고 말들의 의미와 예언자적 비전입니다.

모베르 당신은 이 혼잡한 아틀리에에서 어떻게 정신을 추스리시

나요? 이 온갖 '오물'은 당신이 말하는 '임상적인' 회화 개념과 대립하는 게 아닌가요?

베이컨 그건 사실입니다. 좀 혼란스럽긴 하지요. 그렇지만 그건 본질적인 것은 아닙니다. 때로는 그런 혼란스러운 상태가 내게 도움이 되니까요……. 본질적인 것은 다른 데 있습니다.

모베르 사진과 이미지 역시 당신에게 '시동 장치'들이 될 수 있지 않은가요?

베이컨 네, 당연하지요. 부뉴엘Luis Buñuel과 달리Salvador Dalí가 만든 〈안달루시아의 개〉Un chien andalou에 나오는 안구 단면도처럼 생기에 찬 이미지들이 그렇습니다. 정말 환상적이에요! 사진은 나의 조력자이고 지지대이며 이미지들을 상기시키고 촉발시키는 역할을 합니다. 사진은 내가 지우고, 삭제하고, 소각한 뒤, 다시 작업하는 것을 허용합니다. 결국 원본 사진과는 아무런 관계가 없는 것이 되고 말지요. 실제로 사진은 정확하게 그려야 한다는 필연성에서 나를 해방시킵니다. 사진은 경이로운 시동 장치이죠. 아시다시피 사진의 발견 이후 회화와 화가의 시각이 완전히 바뀌었습니다. 사진은 다른 이미지들을 생산합니다. 누

가 사진을 무시할 수 있겠어요? 사진에는 어떤 화가들도 포착할 수 없는 것을 잡아내는 즉각성이 있습니다. 움직임들을 포착하는……

모베르 당신은 머이브리지Eadweard Muybridge의 연작 사진을 생각하시는 건가요? 그의 작업은 정확히 운동의 분석이었습니다. 아니면 마레Étienne-Jules Marey의 작업을 생각하시는지요?

베이컨 1940년대 말경에 한 친구가 내게 『인간과 동물의 움직임』 *Human and Animal Locomotion*과 『움직이는 인간 형상』*The Human Figure in Motion*이라는 제목으로 묶여서 나온 도판들을 보여 주었습니다. 그것은 내가 신체의 움직임에 가까이 다가가도록 한 아주 귀중한 발견이었습니다. 그러나 거기엔 감정이 결핍되어 있었어요……. 난 항상 사진보다 더 멀리 가려고 노력합니다.

모베르 그러니까 당신에게는 이미지가 필요하고, 그게 출발점이 된다는 말씀이시죠.

베이컨 그렇습니다. 이미지는 하나의 원천인 동시에 더 나아가 개념들을 작동시키는 장치입니다. 하지만 나는 낱말이 더 강력하다고 생각합니다. 낱말은 무언가를 제시할 뿐만 아니라 이미지

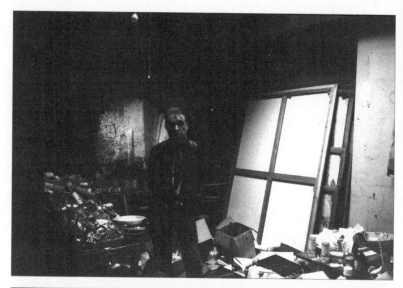

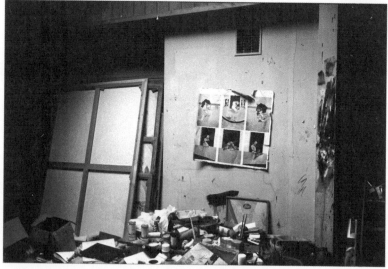

보다 더 폭력적이기도 하죠. 난 낱말들의 활력을 사랑합니다. 예이츠, 엘리엇T. S. Eliot, 셰익스피어, 라신Jean Racine을 누가 대신할 수 있겠어요? 아이스킬로스를 읽는 것, 그것은 나에게 이미지들을 강요하고, 이미지들이 내 안에서 솟아나게 합니다. 그 작가들에게는 절대 싫증을 느끼지 않습니다. 이 작가들은 나를 고양시킵니다. 그들의 활기는 현실을 뒤죽박죽으로 변형시켜서 더욱더 야생적인 것으로 만드는 데 둘도 없이 소중한 것입니다.

모베르 아이스킬로스의 죄악과 공포로 가득 찬, 비참한 광경의 묘사가 왜 당신의 마음을 사로잡았는지 이해가 됩니다. 그에 비하면 『맥베스』는 거의 하찮은 것이 되어 버리겠군요…….

베이컨 그렇죠. 『오레스테이아』Oresteia는 굉장한 작품입니다. 거기엔 아름다움과 활기, 그리고 비할 데 없는 깊이가 있고, 해학까지도 있으니까요.

모베르 언젠가 당신이 내게 토로한 적이 있습니다. 과학적인 이미지들을 더 자세히 관찰하기 위해 그 전날 정말로 과학 미술관에 다녀왔다고요…….

베이컨 네, 사실입니다. 난 늘 기회를 노리고 있었지요. 그 당시 나

는 초상화 연작을 구상하고 있었고, 그림 속에서 등장인물들을 가두어 놓을 창살을 어떻게 그릴지 연구하고 있었으니까요. 그런데 아무런 영감도 받지 못했습니다. 모든 이론은 그다지 대단한 가치를 갖지 못합니다. 물론 그 이론으로 무엇인가를 만들 수 있는 경우는 제외하고 말입니다.

모베르 예이젠시테인Sergei Mikhailovich Eizenshtein의 〈전함 포템킨〉Bronenosets Potemkin의 울부짖는 유모의 이미지들에서 받은 충격도 있으리라 생각하는데, 그런가요?

베이컨 그래요, 〈전함 포템킨〉……. 절규하면서 울부짖는 유모의 모습이 내 곁을 떠나지 않고 줄곧 따라다닙니다. 당신은 잘 모를 수 있지만……. 입을 그리기 위해 난 이 이미지들을 이용하려 했는데, 잘되지 않았습니다. 전혀 진전이 없었지요. 예이젠시테인 영화 속의 이미지들이 훨씬 훌륭해요. 파리에 있었을 때 책 한 권을 발견했는데, 구강 질병 환자들을 모은 화려한 색채의 도판들이 수록되어 있었어요……. 교황 법의와 같은 붉은색들이 거기에 있었습니다. 이런 모든 것이 귀찮을 정도로 날 따라다닙니다.

모베르 다른 영화인들에게도 관심이 있으신가요?

베이컨 난 영화를 좋아합니다. 부뉴엘의 초기 작품이나 또 다른 장르의 영화, 혹은 내 생각과 유사한 점이 있는 것 같은 안토니오니Michelangelo Antonioni의 〈붉은 사막〉Il Deserto Rosso, 〈밤〉La Notte 같은 영화를 좋아합니다……. 프랑스 감독 중에서는 고다르Jean-Luc Godard의 영화들을 무척 좋아합니다. 그는 스스로를 분열시켰습니다. 제목을 잊어버렸는데, 〈알파빌〉Alphaville? 〈미치광이 피에로〉Pierrot le fou? 〈그녀에 대해 알고 있는 두세 가지 것들〉Deux ou trois choses que je sais d'elle? 고다르의 영화를 모두 보지는 않았지만, 이 영화들의 난폭한 이미지와 분위기를 좋아합니다. 안나 카리나Anna Karina의 얼굴에는 감동적인 그 무엇이 있어요. 고다르는 영화의 서사를 스크린에서 전개되는 일련의 이미지의 서사로 파악한 작가입니다. 영화인들은 이미지의 위대한 발명자입니다. 하지만 거의 금전적인 문제로 파산하곤 하죠.

모베르 최근에 당신에게 강한 인상을 남긴 영화가 있습니까?

베이컨 헝가리 감독 이슈트반 서보István Szabó의 작품인 〈레들 대령〉Colonel Redl을 감명 깊게 보았습니다. 〈레들 대령〉은 좌절한 동성애자 역할을 훌륭히 소화해 낸 굉장한 배우 클라우스 마리아 브랜다우어Klaus Maria Brandauer가 출연한 영화입니다. 그 영

화에는 검은색, 붉은색, 그리고 금빛의 적갈색 조명의 마력이 있어요……. 그 영화는 대부분 실제 사건에서 영감을 받은 것 같습니다. [〈레들 대령〉의 원작격인] 존 오즈번John Osborne의 연극 〈나를 위한 애국자〉A Patriot for Me 역시 이러한 실제 사건에 근거한 작품입니다…….

모베르 당신에게 깊은 영향을 미친 최초의 예술 작품은 어떤 것인가요?

베이컨 아주 오래된 기억인데, 내가 겨우 스무 살 정도였을 때입니다. 나는 샹티이Chantilly 근교에 있는 어느 집에 살았어요. 거기서 아파트를 장식하고 또 프랑스어를 배웠어요. 그 모든 게 얼마나 끔찍했던지요! 그곳에 콩데 미술관Musée Condé이 있었습니다. 난 그 미술관에서 니콜라 푸생Nicolas Poussin의 경탄할 만한 〈헤롯왕에게 학살당하는 아기들〉Le massacre des innocents을 보고 충격을 받아 그 자리에 꼼짝도 못하고 서 있었습니다. 모든 그림 중에서 가장 아름다운 절규였지요.

모베르 에드바르 뭉크Edvard Munch의 절규보다 더 훌륭하다고 생각하신 건가요?

베이컨 뭉크의 그림은 그보다 훨씬 후에야 발견했습니다.

모베르 그림을 그리고 싶다는 열망을 불러일으킨 것이 푸생의 그림이었나요? 어떤 계기가 있었나요?

베이컨 정확하게 말하기는 힘들지만 그건 아닙니다. 하지만 나는 푸생의 구성들을 무척 좋아합니다. 또한 그의 푸른색과 노란색을 좋아하지요. 얼마나 장엄한지요! 그의 '절규'는 인간의 절규를 깊이 생각하도록 했고, 나는 그것을 더 잘 표현하고 싶었어요. 그림을 그리게 된 동기는 그보다 훨씬 후에 본 피카소의 그림이었습니다. 무엇보다 피카소에 의해서죠. 파리에서 열린 피카소 전시, 삼촌이 데리고 간 로젠베르그 갤러리Galerie Rosenberg의 전시는 내게 시각적인 충격이었습니다. 정확하지는 않지만 아마 1928년이나 1929년이었을 겁니다. 바로 그 순간, 나도 저런 그림을 그려야겠다고 생각했습니다. 그 당시는 피카소가 여인들의 풍만한 육체를 형상화하던 디나르Dinard 시기였어요. 풍만한 육체를 지닌 여인들이 탈의실 문을 여닫는 해변의 풍경들을 보신 적이 있을 겁니다. 전시회에서 피카소의 작품을 보면서 나는 묘한 감정에 사로잡혔습니다. 그날 본 것들은 오늘날까지도 내게 감각의 원천이 되고 있습니다. 갤러리를 나오면서 난 진심으로

그림을 그리고 싶었습니다.

모베르 당신이 창조한 것이 바로 그런 것이지요?

베이컨 난 데생과 수채화를 그리기 위해 여러 번 시도해 보고 전 념했어요. 그렇지만 좋은 결과를 얻진 못했습니다.

모베르 그렇다면 진정한 동기는 무엇이었습니까?

베이컨 그보다 훨씬 후에 런던의 해롯 백화점Harrods 안에 있는 '정육점' 진열대 앞에서, 당신이 말하듯이, 또 다른 진정한 '동기' 를 발견했지요. 우리는 어떤 사물들이 왜 우리의 감각을 건드리 는지 잘 알지 못합니다. 내가 붉은색들, 푸른색들, 노란색들, 지 방질의 고깃덩어리를 매우 좋아하는 것은 사실입니다. 우리도 고깃덩어리 아닌가요? 정육점에 갔을 때, 내가 그 자리에, 고깃 덩어리 대신 놓여 있지 않은 것이 난 늘 의아스러웠어요. 게다가 내 정신을 온통 사로잡고 있는 아이스킬로스의 시행이 있습니 다. "인간의 피냄새가 내 눈을 떠나지 않는다"…….

그는 잠시 말을 멈추고 눈을 들어 천장을 바라본다. 그런 후 다시 말을 잇는다.

베이컨 정말이지 고깃덩어리는 내 모든 본능을 자극합니다. 그것은 시각적인 충격입니다. 엄청나게 시각적인. 난 혼자 속으로 중얼거렸지요. '자, 네 감성을 자극하는 이 모든 것으로 무엇인가 할 수 있을 거야'라고요. 때때로 그런 자극이 생기고, 작업의 재료가 되기도 합니다. 난 그것들을 내 것으로 가로채죠. 그런 것들은 정말 내 취향에 잘 맞습니다.

모베르 고깃덩어리는 오래전부터 미술사에 나오는 것들입니다. 말하자면, 당신이 그러한 감정을 체험하기 전에 이미 렘브란트 Rembrandt Harmenszoon van Rijn를 알고 있지 않았나요?

베이컨 아뇨, 그렇지는 않습니다. 그것은 미학적인 감정이 아니었습니다. 왜냐하면 우리의 감정이 미학적인 경우는 아주 드물기 때문이지요……. "뒤로 물러서시오. 회화의 냄새는 건강하지 않아요"라고 말한 사람이 렘브란트였습니다.

모베르 당신의 그림 속에서 육체를 왜 항상 벌거벗은 채로 두는 것인가요?

베이컨 이미 말했듯이, 무엇보다 내 그림은 본능에서 나옵니다. 인간의 살을 그리도록 나를 부추기는 것은 본능입니다. 마치 살

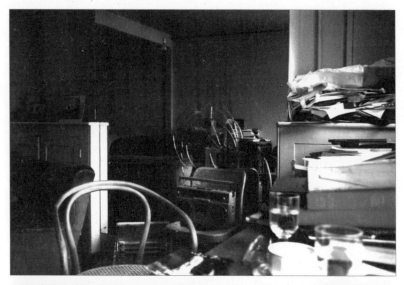

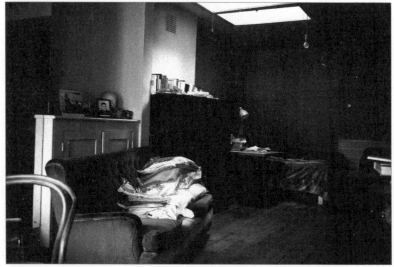

이 육체 바깥으로 흩어지는 것처럼, 살이 육체의 그림자인 것처럼 말입니다. 나는 인간의 살을 그런 방식으로 봅니다. 본능이 삶에 혼합되어 있습니다. 나는 대상을 나와 가장 가까운 것에 접근시키고, 고기, 야생의 상태로 있는 삶의 진정한 상처들을 충돌시키는 것을 좋아합니다.

모베르 하지만 당신의 인물들은 왜곡되어 있지 않습니까?

베이컨 그렇지 않습니다. 단지 재미로 왜곡하는 게 아닙니다. 인물들은 고통에 굴복하지 않습니다. 나는 이미지의 실재를 가장 날카로운 형상으로 전달하려고 실험하고 시도하는 겁니다. 그런데 아직도 거기에 이르지 못한 것 같습니다.

모베르 당신은 자주 사람들을 벌거벗겨서 그립니다. 당신 스스로 이미 검열하는 것이 아닌가요?

베이컨 잘 아시겠지만 예술가는 절대 스스로를 검열하지 못합니다. 내가 심각한 강박에 시달리지 않는지 물어보시는 거죠? (웃음) 난 절대 포르노그래피를 그리려 한 게 아니에요. 난 무엇인가를 암시하는 것을 좋아하고, 그런 성향이 다른 사람보다 더 강한 것 같습니다. 우리가 감정과 마주할 때, 우리 모두는 결국 벌거벗

은 인간이 아닌가요?

모베르 당신의 그림이 자전적이라고 단언할 수도 있겠군요……

베이컨 마치 르포 문학처럼, 출생부터 내 일생을 단숨에 이야기했다는 생각이 드는군요. 그 이후로 난 개념을 포기했습니다. 아시다시피 내 삶은 정말이지 난장판입니다. 내가 이루고자 했던 것에 결코 도달하지 못했습니다.

모베르 당신 방식으로 자기 분석을 하시는군요……

베이컨 어쩌면 나 자신에 대해 지속적으로, 오래도록 분석하겠지요. (그가 웃는다.) 랭보Jean-Arthur Rimbaud가 말한 '감각의 교란' le dérèglement des sens이 연상되는군요. 그래요, 내가 실험하려고 했던 것이 바로 그것일 수도 있겠네요. 난 나 자신에 근거해서 작업을 합니다.

모베르 어디에선가 당신은 이렇게 말했습니다. "비록 내가 무를 믿지만 난 항상 낙관주의자였다"라고요.

베이컨 그 어떤 일도, 그 무엇도, 우리가 죽을 때는 그 무엇도 소용이 없는 것이지요. 당신을 비닐봉지에 집어넣어 쓰레기 더미 위

로 던지면 그뿐입니다. 이해하시겠지요……

모베르 물론 그렇습니다. 그러니까 용서도, 신앙도, 종교도 아무 소용없다는 말씀이시죠?

그는 거의 화난 것처럼 언성을 높인다.

베이컨 단언컨대, 그 모든 게 아무것도 아닙니다! 위선일 뿐입니다. 나는 아일랜드에서 태어났지만, 종교적인 말들을 믿지 않습니다. 신앙이란 하나의 환영에 불과한 것이고, 종교는 정치인에게만 유용한 것입니다. 말하자면 종교는 사람들을 훈련시키는 하나의 방법이지요. T. S. 엘리엇이나 폴 클로델Paul Claudel 같은 지성인들이 왜 신자였을까요?

침묵. 그가 일어서서 몇 발짝 걸어가더니, 우리가 있는 책상 가까이에 다시 앉는다.

모베르 종교는 아니지만, 당신은 십자가 처형Crucifixion이라는 주제에 오래도록 천착했습니다. 십자가 처형을 그리면서 그림을 시작했고, 그 후 전쟁이 일어나고 난 뒤에 다른 것들을 그리지 않았습니까?

베이컨 네, 맞습니다. 하지만 전혀 종교적인 게 아니었지요.

침묵.

모베르 그것은 잔혹성의 표현이었습니까?

베이컨 네, 그렇습니다. 내가 의도했던 게 바로 그것입니다.

프랜시스 베이컨의 얼굴은 묘한 매력을 풍긴다. 항상 움직이고 있는 것 같으며 비대칭형인 얼굴은 해체되는 인상을 준다. 그의 눈꺼풀은 물결치고, 눈은 굴러가고, 입은 뒤틀린다. 그가 말하는 것을 쳐다보고 있으면서 어떻게 그의 초상화들 중의 하나를 생각하지 않을 수 있겠는가?

모베르 마르셀 뒤샹Marcel Duchamp에 대해서 "비범하게 태어나는 사람들이 있고, 또한 스스로를 비범하게 만드는 사람들이 있다"라고 말한 사람이 앙드레 브르통André Breton이었다고 생각합니다.

베이컨 비범한 사람들요? 아시다시피 많은 사람이 내가 위대한 화가라고 말합니다. 하지만 난 내가 위대한 화가인지 전혀 모르겠습니다……. 난 단지 내 본능적 욕망으로 그릴 뿐입니다. 내 뇌 안에 있는 이미지들을 정확하게 재창조하려고 노력할 뿐이지요.

모베르 그림 그리는 것을 배웠습니까?

베이컨 아닙니다. 전혀 배우지 않았어요. 난 캔버스를 어떻게 만드는지도 결코 알지 못합니다. 작업을 하다 보면 어떤 때는 잘되기도 하고 또 어떤 때는 안되기도 하고 그렇습니다. 아시다시피 내가 그림을 그리게 된 것은 어느 정도는 우연입니다. 나는 독학을 했기 때문에 사람들이 내 그림에 관심을 가질 거라고는 전혀 생각하지 못했습니다. 그림으로 먹고 산다는 것은 행운입니다. 흔히 말하듯이 그림을 직업으로 삼는 것은 꿈에도 생각하지 못했지요. 그 말은 나를 두렵게 합니다. 내게는 어울리지 않습니다. 나로서는, 작업을 하고 또 했을 뿐입니다. 십 년 동안 나는 모든 것을 파괴했습니다. 모든 것을 계속해서 부수어 버려야 한다는 생각을 종종 하게 됩니다.

모베르 그런 이유와 필요성 때문에 계속 파괴하시는 건가요?

베이컨 아마도 나에게서 강박관념이 새어 나오기 때문에 작업을 계속하게 되는 것 같습니다. 아시다시피 창조란 나머지 모든 것을 제거해야 할 그 어떤 필연성을 의미합니다. 나는 그림을 그리면서 내 삶을 얻었다고 생각하지 않습니다. 단지 자신에 대해서

해석하는 것만을 생각했을 뿐입니다. 창조는 사랑과 흡사해서, 당신은 그 무엇에도 도달할 수 없습니다. 그건 필연성의 문제입니다. 그 순간에는 사물들이 어떻게 오는지 잘 알지 못합니다. 중요한 것은 사물들이 스스로 다가온다는 사실이지요. 사물들 자신을 위해서요. 그게 다예요. 그 후에야 해석을 발견하는 즐거움을 누릴 수 있지요……. 나로서는, 우선은 나 자신을 위해서 작업을 합니다. 물론 그림을 그려서 생계를 유지할 수 있다면 더 좋은 일이겠지요.

모베르 당신은 독학자이고, 자신에게만 고유한 기법에 중점을 두었다고 생각하는데요…….

베이컨 나는 캔버스를 어떻게 다루어야 하는지 전혀 알지 못합니다. 작업을 하는 과정에서 몇 가지 요령을 발견했지요. 예를 들어 캔버스들을 앞뒤로 뒤집어 준비합니다. 캔버스를 뒤집어 그림을 그리는 데는 기술이 필요합니다. 하지만 우선 근육들과 붓질이 조화를 이루어야 합니다. 어느 날 내 그림 중의 하나인 에릭 홀Eric Hall의 초상화를 미술관에서 구입했는데, 테이트 갤러리Tate Gallery의 전문가 두 사람과 함께 내 그림에 대해 질문하는 즐거운 시간을 가진 적이 있습니다. 그들은 이 캔버스에 플란넬

을 본딴 서까래 무늬 웃옷의 물질감을 어떻게 구현했는지 잘 이해하지 못했습니다. 그들은 그것이 파스텔화라고 확신하고 있었지요. 내 아틀리에 바닥을 뒤덮고 있는 먼지들 속에 집게손가락으로 천을 집어서 담갔을 뿐이라고 설명하자 그들은 무척 놀랐습니다. 회색빛 의상을 위한 물질로 먼지보다 더 좋은 게 뭐가 있겠어요? 아주 이상적이죠. 여기 무진장 많이 있잖아요. 그런 뒤에, 파스텔화처럼, 회색빛 담채화 위에 먼지를 고정시키는 것입니다. 에콜 데 보자르Ecole des Beaux-Arts에서는 아무도 이런 것들을 가르쳐 주지 않아요.

그렇다니까요, 사실입니다. 나는 예술 학교에서 아무것도 배우지 못했습니다. 우리 주변에서 그 학교를 졸업한 사람들을 보면…… 완전히 실패입니다. 난 아무것도 후회하지 않아요. 만약 후회하는 게 있다면, 고대 그리스어를 배우지 못한 것이지요. 그래요, 유감스러운 일이지요. 만약 그리스어를 배웠다면, 내가 좋아하는 작가들의 텍스트를 원어로 읽을 수 있을 텐데 말입니다. 아쉽게도 교양이 부족해서 번역에 의존해야 합니다. 번역은 좀 기대에 못 미쳐요.

모베르 젊은 화가들에게 어떤 충고를 해줄 수 있으신지요?

베이컨 충고라고요? 아무것도 없습니다. 어떤 특별한 충고도 할 게 없어요. 다만 자기 자신을 받아들이는 것이 중요합니다. 있는 그대로의 자신을 수용하는 것. 그리고 자신을 몰입하게 하는 것과 자신의 마음을 사로잡는 주제들을 다루어야 합니다. 자신의 사유를 머물게 하고 확인해 주는 주제들을 발견해야 합니다. 그리고 순전히 장식적이기만 한 모든 것에서 멀어지는 것이 중요합니다. 장식, 그것은 얼마나 혐오스러운지요!

다른 날.

우리는 책과 다양한 서류, 병과 유리잔으로 가득 찬 책상 옆에 앉았
다……. 프랜시스 베이컨은 커피를 준비했다.

모베르 당신에게 깊은 영향을 미친 여행이 있나요?

베이컨 유럽과 이집트를 무척 좋아합니다. 지금은 브로드웨이
와 같다고 사람들이 말하긴 하지만……. 클로드 베르나르Claude
Bernard라는 화상과 함께 이탈리아의 나폴리와 로마에 간 적이
있습니다. 빌라 메디치Villa Medici에서 언제나 정말로 매력적인
발튀스Balthus를 만났지요. 정원의 양식은 벨라스케스 시대 그대
로 변하지 않고 있었어요. 복원을 위해서 프랑스 정부가 엄청난
돈을 들였는데, 그건 발튀스 덕분입니다. 국가 보조금을 받는 스
물세 명의 예술가 중에서 열일곱 명이 출산을 기다리고 있었습

니다. 그건 창조가 아니라 생식이죠……. (웃음) 그들은 아무것도 하지 않아요. 꿈을 꾸고 있는 것이지요……. 그곳에는 앵그르Jean-Auguste-Dominique Ingres의 작품도 있었습니다. 난 그의 〈터키탕〉Le Bain turc을 좋아합니다. 나는 그 그림이 분명히 피카소에게 영향을 주었다고 생각합니다. 피카소, 그는 천재입니다. 그럼에도 그를 한 번도 만난 적이 없군요.

모베르 그를 만나지 못한 것을 아쉬워하는 것 같군요……. 만날 수도 있었을 텐데요?

베이컨 아뇨, 그렇지 않습니다. 피카소는 다른 사람들을 필요로 하지 않습니다. 더구나 나는 내가 존경하는 사람들을 만나기를 바라지 않습니다. 화가나 시인, 그들은 작품 속에 모든 것을 담습니다. 다른 무엇을 기대해야 할까요? 예를 들어 자코메티, 그를 알기 위해서는 작품 이외에 다른 그 무엇도 부언할 게 없습니다. 본질적인 것은 그의 작품들이 당신을 감동시킨다는 사실입니다. 그런데 작품과 인물 사이에 분명히 어떤 상호작용이 존재합니다……. 나는 여기 런던에서도 거의 아무도 모르고 지냅니다. 두 명의 화가 혹은 두 명의 시인, 그들은 서로 아무것도 이야기하지 않습니다. 아무것도요. 그들은 침묵을 지킵니다.

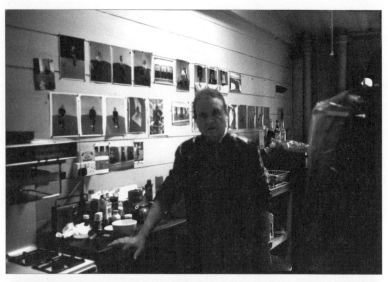

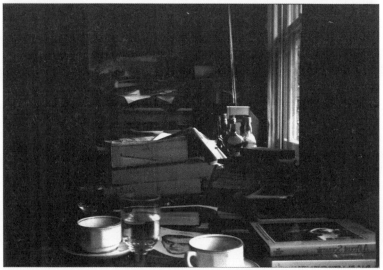

그는 익살스럽게 한참 동안 웃는다.

베이컨 아틀리에가 너무 지저분해서 미안합니다……. 커피는 충분히 있어요. 오늘 샴페인을 조금 마실까요, 어떠신가요?

우리는 사무실-방에서 욕조가 딸린 욕실-부엌으로 간다. 나막신 모양의 욕조 위에는 양말과 속옷이 걸려 있다. 그는 자그마한 냉장고 문을 연다. 그 안에는 몇 개의 병이 나란히 정돈되어 있다. 그는 크뤼거 샴페인을 고른 뒤 아주 조심스럽게 마개를 열어 받침이 달린 평범한 유리잔에 한 잔 따른다. 그는 혼자 앵그르 작품 앞으로 곧장 간다…….

베이컨 앵그르의 〈베르탱 씨의 초상〉Portrait de monsieur Bertin은 프루스트의 소설 한 페이지에 필적할 만한 기록입니다. 그는 훌륭한 이미지들을 만들었으며, 현실을 변형했습니다……. 나는 그의 회화보다 데생들을 훨씬 더 높이 평가합니다.

모베르 그렇지만 그의 영향을 받아서 당신은 〈오이디푸스와 스핑크스〉Oedipus and the Sphinx를 그렸습니다. 앵그르에게 그 유명한 〈제우스〉Jupiter가 있듯이…….

베이컨 그래요. 굉장하죠! 엑상프로방스에서 베레모를 쓴 렘브란트의 자화상을 보고 감탄을 금치 못했어요. 친구들과 함께 자

동차로 짧은 여행을 할 때였습니다. 그러고 나서 고야Francisco José de Goya y Lucientes의 작품을 보러 카스트르Castres에 갔습니다. 아침 아홉 시의 황량했던 카스트르의 거리들이 기억납니다. 평소에 난 고야를 그다지 좋아하지 않았어요. 그런데 그곳에 있던 그림은 얼마나 장엄했는지요! 〈필리핀 위원회〉La Junte des Philippines에 그려진 모든 인물, 즉 국회의원들과 사법관들은 놀라울 정도로 훌륭했습니다. 그림의 모든 인물이 너무나 섬세하고 명료할 뿐 아니라 흐르는 듯해서 마치 공기나 색채로 만들어진 것처럼 보였습니다. 그다음에 우리는 툴루즈-로트레크Henri de Toulouse-Lautrec의 작품을 보러 알비Albi로 갔어요. 툴루즈-로트레크의 초상화들은 거의 풍자화라 할 수 있는데, 그럼에도 그의 그림들은 실재에 더 접근해 있습니다. 알비의 툴루즈-로트레크 미술관Musée Toulouse-Lautrec에 있는 그의 모든 작품을 나는 정말 좋아합니다.

모베르 당신은 프라도 미술관Museo del Prado에 있는 고야 작품들도 감상하셨나요?

베이컨 물론이죠. '귀머거리의 집'Quinta del Sordo에 있던 '검은 그림 연작'도 보았습니다……. 하지만 벨라스케스, 그의 그림은 전

혀 다릅니다. 위대한 예술은 삶과 현존을 증대시킵니다. 나는 한 친구와 함께 외롭게 마드리드에 있었습니다. 그때 프라도는 동맹 파업 중이었어요. 그런데 한 여인이 우리가 미술관에 들어가도록 허락해 주었습니다. 그래서 우리 둘만 호젓이 벨라스케스의 그림 앞에 서서 작품을 감상할 수 있는 행운을 누렸지요. 그 많은 일본인 관광객 없이 말이에요……. 〈시녀들〉Las Meninas의 복원은 아주 성공적이었습니다. 너무나 훌륭한 작품이었지요. 프랑크, 당신도 아시듯이, 난 벨라스케스에게 완전히 매료되고 말았지요.

모베르 당신이 가끔 말씀하셨지요. 충분히 이해할 수 있습니다. 로마에 있는 교황의 그림 〈교황 인노켄티우스 10세〉Pope Innocent X가 그곳에도 있는데, 그 그림도 매혹적이었나요?

베이컨 놀라운 작품입니다. 벨라스케스는 거의 모든 화가를 매료시키는 것으로 알고 있는데, 그렇지 않나요?

모베르 물론입니다. 의심의 여지가 없지요. 다른 누구보다도 당신에게 더 그렇죠.

베이컨 아시겠지만, 내가 처음 교황을 그렸을 때, 원하던 대로 되

지 않았습니다…….

모베르 그 그림을 망쳤고, 주제에서 빗나갔음을 의미하시는 것인가요?

베이컨 그 당시 나는 입을 그리려고 했습니다. 비명을 지르는 교황의 입만을.

모베르 그러나 당신은 교황이라는 주제에 오래도록 천착했습니다. 입이라는 주제도 마찬가지죠. 하지만 교황에 대해서는…… 몇 년 간격을 두고 여러 차례 반복적으로 그 주제로 되돌아왔습니다.

베이컨 벨라스케스가 출발점이었어요. 그러고 난 후 나는 우연성이 안내하는 대로 나 자신을 내맡겼습니다……. 벨라스케스는 내게 많은 것을 주고 또 주었습니다. 그는 예술가의 귀감입니다. 그렇지 않을까요?

그가 다시 일어선다.

베이컨 사람들은 그림에 대해서 말합니다. 그렇지 않나요? 난 살바도르 달리의 호언장담을 그리 좋아하지 않습니다. 하지만 벨

라스케스의 그림을 앞에 두고, 어떻게 그를 비난할 수 있겠어요? 한 예술가는 모든 것을 흡수합니다. 그 어떤 예술가가 다른 예술가의 영향을 받지 않겠어요? 배울 게 있다면, 만약 그것이 당신에게 필요한 것이라면 받아들여야지요. 모든 화가는 다른 화가들에 대해서 이야기합니다. 그리고 종종 그것을 사취하기도 하지요. 그러나 그것을 넘어서려고 시도해야만 합니다. 교황 인노켄티우스 10세의 초상화를 가지고 나는 1950년대에 많은 변형들을 시도했습니다. 그럼에도 나는 이 교황들 그림에 만족하지 못합니다.

모베르 교황 연작에 착수하기 전에 벨라스케스의 작품을 보셨습니까?

베이컨 흑백으로 된 복제화만 보았습니다! 동요하는 교황이라는 생각이 문득 들었지요. 곧바로 작업을 시작했습니다. 캔버스에 첫 붓질을 할 때 나는 내가 어디로 가는지 알지 못합니다. 그러니까 거의 모른다고 하는 게 옳지요. 수많은 우연이 끼어듭니다. 어떤 이미지가 형성될 때, 나는 우연을 사랑합니다. 그렇게 해서 우연을 구성하는 법을 배우게 되었지요. 그런 식으로 작업한 결과, 나는 그 연작을 보름도 안 걸려서 완성했습니다. 나는 아무런 준

비 없이, 아주 빠른 속도로 작업합니다. 하지만 아시듯이, 이 교황 그림은 만족스럽지 못합니다. 그 결과가 내가 원했던 것과 일치하지 않으니까요…….

모베르 그러면 무엇을 실현하기를 바라셨나요?

베이컨 처음에 나는 입에, 정확히 교황의 입에만 관심을 가지려 했습니다. 전적으로 그림 내부에서의 형태들과 색깔들에 흥미를 가졌습니다. 그 당시 나는 구강 질병에 관한 책을 갖고 있었어요. 구강 질병을 모네Claude Monet의 일몰처럼 처리하고 싶었습니다. 물론 망쳤지요. 언젠가는 성공하겠지요…….

술을 곁들인 점심식사를 하고 돌아와, 그의 아틀리에에서.

모베르 당신은 한동안 모로코에 살았습니다.

베이컨 1950년대에 나는 탕헤르에 아파트 한 채를 가지고 있었습니다. 1956년 탕헤르는 자유분방한 국제 도시였고 밀수가 성행하던 지역이었습니다. 정말 재미있는 곳이었어요. 1957년에야 모로코는 정상적인 상태로 돌아왔습니다. 4년 전에 성탄절을 피해서 한 친구와 그곳에 다시 갔지요. 이 시기에 이곳 런던에 머무는 건 아주 바보 같은 짓이거든요. 우리는 민자Minzah 호텔에서 지냈습니다. 그런데 탕헤르에서조차 사람들이 포석을 깐 안뜰에 커다란 전나무를 장식해서 놓는 것이 좋겠다고 생각했어요.

모베르 당신은 그곳에서도 일을 하고 그림을 그리셨나요?

베이컨 거의 안 하고 마음껏 즐겼습니다. 항상 외출을 했지요.

모베르 당신은 그 유명한 소규모 예술가 모임에 자주 드나드셨지요. 그렇지 않으신가요?

베이컨 네, 물론입니다. 피터 레이시Peter Lacy와 함께 갔었지요. 난 폴 볼스Paul Bowles와 그의 부인 제인 볼스Jane Bowles 주변의 한 무리 사람들을 알고 지냈습니다. 제인……. 난 그녀의 책을 무척 좋아했고, 그녀의 얼굴, 포착하기 불가능한, 항상 변하는 특징들을 사랑했지요. 그녀는 늘 날 당황스럽게 했습니다. 그들 주변에는 온갖 부류의 사람들, 예술가들, 배우들이 있었지요……. 젊은 화가 아메드 야쿠비Ahmed Yacoubi도 있었습니다.

모베르 앨런 긴즈버그Allen Ginsberg도 있었나요?

베이컨 내가 긴즈버그를 만났을 때, 그에게 샴페인을 마시자고 제안했지요. 그랬더니 그가 아주 놀라운 대답을 했습니다. "이 가난한 나라에서는 샴페인을 마시러 가지 않아요." 그와 친구들은 하루 종일 하시시를 하거나 마리화나와 꿀을 섞은 약물을 복용했습니다. 앨런 긴즈버그, 윌리엄 버로스William Burroughs, 브라이언 지신Brion Gysin, 피터 오를로브스키Peter Orlovsky…… 그들

모두 늘 자기 자신을 위해 많은 돈을 썼지요. (웃음)

내가 무척 존경했던 테네시 윌리엄스Tennessee Williams를 탕헤르에서 알게 되었습니다. 그는 아주 매력적인 사람이었지만 무척 우울해 보였습니다. 그의 시선은 너무나 슬펐지요. 그는 많은 시간을 모로코 청년들과 보냈는데, 그들이 왜 자신을 사랑하지 않는지 그는 그 이유를 이해하지 못했고, 또 알기를 원치도 않았습니다. 그들은 매춘부였지요. 누구나 그들과 사랑에 빠질 수는 있지만, 하지만 그들이 당신을 속인다는 사실을 인정해야만 하는 거죠!

그가 웃는다.

베이컨 우리는 반은 영국계, 반은 이집트계인 딘Dean이 운영하는 술집에서 밤마다 모여 놀았어요. 그 당시 그곳은 아주 재미있고 흥미로운 곳이었습니다. 난 탕헤르를 무척 사랑했습니다. 카스바Casbah 아랍 지구는 잘 보존되어 있었고, 포도주도 그리 나쁘지 않았어요. 호메이니가 사라진 이후, 많은 아랍인이 그곳에 살았습니다. 식민화가 성공한 것이었죠! 모로코는 나무가 적은 아랍 세계의 캐나다였습니다. (웃음)

그는 이 시기를 회상하는 데 도취되어 이야기를 계속한다.

베이컨 난 모로코인들을 사랑합니다. 그들은 너무나 매력적인 사람들이지요. 그들은 위스키를 좋아했지만 잘 마실 줄 몰랐어요. 카사블랑카는 너무 쓸쓸한 곳입니다. 난 모가도르Mogador를 더 좋아했는데, 나중에 에사우이라Essaouira가 되었죠. 그곳 바닷가를 산책하는 것을 좋아했고, 카사블랑카 남쪽 대서양에 위치한 작고 예쁜 어촌 항구를 좋아했습니다. 하지만 오늘날, 다른 많은 지역과 마찬가지로 이곳 역시 관광지가 되어 버렸지요……. 그즈음에 그곳은 아주 특이하고 흥미진진한 곳이었습니다. 그곳에는 금기의 냄새가 있었어요……. 그 옛 도시 옆에 새로운 도시가 건설되었습니다. 내가 보기에 그것은 일종의 재앙입니다. 그곳에서 나는 인습적인 사회에 받아들여지지 못한 사람들이 그토록 많이 함께 어울려 살아가는 것을 보았는데 말입니다.

오늘날, 모든 것이 변했어요. 요즘 유행인 곳은 오히려 마라케시Marrakesh 아닌가요? 그래요, 탕헤르는 너무 억지로 꾸민 듯하고, 너무 통속적이고 부자연스러운 곳으로 변했습니다. 사람들이 자가용 제트 비행기로 그곳에 가니 말입니다. 모로코에 있는 모든 것이 변했습니다. 어쩌면 낙타들까지도 변했을지 모르죠…….

그는 폭소를 터뜨린다.

모베르 당신은 자주 웃습니다. 혹시 그 이유라도?

베이컨 모든 게 즐거우니까요. 모든 것에 대해 웃는 편이 훨씬 나아요. 그렇지 않으면 인생이 아주 침울해지니까요.

프랜시스 베이컨은 진지한 목소리로 읊조린다.

베이컨 "인간이 진실에 이르게 될 때 유일한 사실은 태어남과 성교, 그리고 죽음이다."

나는 엘리엇의 이 시구를 좋아합니다. 거기에 무얼 덧붙이겠어요? 사람은 혼자 태어나고, 혼자 죽습니다. 삶과 죽음 사이에서 무엇인가를 이루는 데 성공한다면, 그건 좋은 일이지요. 모험들 중에서 가장 위대한 것, 그건 바로 삶 자체입니다. 그렇지 않은가요?

모베르 그리고 창조이겠지요…….

베이컨 ……그리고 창조, 어쩌면 그럴지도 모르지요.

• • •

그가 잠시 사라졌다가 돌아와 양해를 구하며 의자에 앉는다.

모베르 프랑스에서는 정부가 예술가들을 지원하고 도와주려는 경향이 있습니다. 이러한 도움들에 대해서는 어떻게 생각하시는지요?

베이컨 이런 식의 지원으로 예술가들을 수몰시켜서는 안 됩니다. 정부의 지원은 예술가들을 전통과 아카데미즘으로 밀어붙이고, 어떤 방식으로든 표준적인 예술로 가도록 하는 거죠. 결국 모든 사람이 똑같은 것을 만들게 됩니다. 오늘날에는 아카데미즘이 너무 성행합니다. 이런 예술가들은 모두 살아남지 못할 겁니다. 시간이 흐른 뒤에 누가 살아남을지는 아무도 모른다 하더라도 말입니다. 19세기의 낡은 기법을 고수하는 많은 화가처럼 아주 소수만 남게 될 겁니다.

갑자기 그는 분노하고 감정이 상한다. 그의 목소리는 화난 어조를 띤다.

베이컨 이곳 영국의 마거릿 대처Margaret Thatcher는 예술과 학문을 아주 경시합니다. 연구를 위해서 1페니도 주지 않는 건 수치스런 일이죠. 난 그런 것들에 무척 화가 납니다.

그가 곧 침착해진다.

모베르 그렇다면 오늘날 무엇이 예술가를 만드는 것일까요?

베이컨 아, 무수히 많지요. 내가 생각하기에 우선 예술가는 자신의 주제와 완전히 일치해야 합니다. 그 주제가 온전히 당신의 마음을 사로잡아야 합니다. 주제가 당신 안에 거주하고 당신을 내면적으로 괴롭히지 않으면, 장식적인 것으로 추락하게 됩니다. 당신은 수많은 책이나 당신 주변에서 주제를 발견하거나 끌어낼 수 있습니다. 그러나 그것으로는 충분하지 않습니다. 설사 이집트 시대부터 오늘날에 이르기까지 미술의 모든 역사를 알더라도 말입니다. 때로는, 곧잘, 그것만으로는 부족하지요. 내 경우에는, 나를 강렬하게 자극하는 그 어떤 것들이 필요합니다. 그런데 그게 늘 작동하지는 않습니다.

모베르 예를 들면 어떤 것이 있을까요?

베이컨 예를 들면 질주하는 야생동물들의 이미지가 있습니다. 그 이미지는 정말 화려합니다. 이러한 이미지들은 인간의 육체를 다루는 방식을 내게 일깨워 줄 수 있다는 의미에서 아주 흥미롭지요. 그러한 이미지들이 나를 자극하기는 하지만, 그렇다고 해서 작업이 잘 진행되는 건 아닙니다. 아시다시피 예술가가 되는

건 어려운 일이니까요.

모베르 예술가란 무엇입니까?

베이컨 자아가 너무 강해서는 안 되죠…….

모베르 사람들은 당신을 생존하는 화가 중에서 가장 인정받는 사람으로 알고 있습니다. 사람들이 당신의 이름을 거론할 때, 그들은 당신이 번 돈을 어디에다 쓰는지 궁금해합니다. 더구나 당신이 아주 궁핍하게 살며 일하는 것을 보면서 더 의아해합니다. 그 돈으로 무엇을 하시는 건가요?

자주 그렇듯이, 베이컨은 폭소를 터뜨린다. 그러고는 손등으로 책상을 쓸어내린다.

베이컨 아, 돈! 내 돈 말입니까! 아시다시피 난 돈에 그리 집착하지 않아요. 돈을 위해서 일하지는 않습니다. 난 돈을 나눠 주곤 합니다. 적지 않게요. 내 수입의 대부분이 내 누이와 내가 아끼는 친구 중 한 사람에게 간답니다. (웃음) 내 누이는 아홉 살짜리 조카와 함께 남아프리카에 살고 있습니다. 게다가 당신도 알듯이 이곳 영국에서는 세금이 엄청나게 많아요. 내가 벌어들이는 돈의 반을 세금으로 걷어 갑니다. 하지만 개의치는 않아요. 그게 터

무늬없다고 생각하지는 않으니까요. 예를 들어 병원들을 도와줘야 하겠죠. 이곳 영국의 건강 보험은 변하고 있는 중이죠…….

모베르 당신은 한밤중에, 거리에서, 모르는 사람들에게 지폐 뭉치를 나누어 주는 것 같은데요…….

베이컨 누가 당신에게 그 사실을 말하던가요? 그런데 그건 사실입니다. 그런 일이 있었지요. 지금도 그런 일이 있고요. 한밤중에, 거리에서……. 그게 뭐 대단한 일인가요?

모베르 아무튼 당신 돈으로 주변의 어려운 사람들을 돕고 있으니 자비로운 일이지요…….

어깨를 가볍게 으쓱한다.

베이컨 잘 아시듯이 돈은 쓰기 위해서 만들어진 거 아닌가요?

모베르 그러니까 당신에게 돈은 그다지 큰 관심거리가 아닌 거로군요.

베이컨 아니, 그렇지는 않습니다. 나는 돈을 좋아해요! 필요하지 않을 뿐이죠. 친구들을 초대하고, 가끔씩 여행을 하는 것 이외에

는요. 내가 돈을 쓰는 것은 아주 제한되어 있습니다. 난 좋은 레스토랑에 가는 것을 좋아하죠. 좋은 옷도 좋아하고요…….

모베르 옷을 좋아하신다고요? 하지만 당신은 거의 늘 같은 셔츠, 같은 바지만 입는 것 같은데요.

베이컨 알고 있군요? (웃음) 사람이 늙으면 그만큼 더 추해집니다. 옷으로 잘 상쇄를 해야지요. 도움이 되거든요. 돈은 삶을 조금 덜 힘들게 하지요.

모베르 당신은 스스로를 추하게 여깁니다. 그럼에도 당신은 당신 자신을 그렸습니다. 많은 자화상을 그리지 않았습니까…….

베이컨 나는 늙고 추합니다. 내 목소리가 내게 고통스럽듯이, 나는 내 얼굴을 혐오합니다. 아주 끔찍해요. 그건 자신의 사진을 보는 것과 같습니다.
내가 자화상들을 그렸던 그 당시에는 그릴 만한 다른 사람이 없었어요. 프랑크, 잘 아시듯이, 난 많은 친구를 잃었습니다. 나는 아름다운 사람들을 좋아합니다. 젊음이 모든 것이에요.

모베르 그렇지만 당신은 아름다움을 왜곡하지 않습니까.

베이컨 나는 균열들, 우연적인 사건들, 질병들을 좋아합니다. 거기에서는 실재가 환영을 포기합니다……. (웃음) 네, 좋아요. 그렇지만 추한 것도 흥미롭고 매혹적일 수 있습니다. 그렇지 않은가요?

모베르 그 유명한 '추함의 미'beauté des laids 말이죠.

베이컨 대부분의 사람이 어떤 조각품을 끔찍한 것으로 판단할 때, 그 조각품이 어떤 점에서 특별할 수 있는지 사람들은 잘 이해하지 못합니다. 그것은 인식과 문화와 감수성의 문제이지요. 어쩌면 본능의 문제라고나 할까요. 다시 말하면, 대부분의 사람은 특별히 호기심을 느끼지 않아요!

모베르 친구들이 당신을 '달걀'이라고 부르는 것 같은데요.

베이컨 달걀! 베이컨과 달걀! (그는 웃는다.) 아시겠지만, 프랑크, 내겐 친구가 없어요. 화가들……. 프랑크 아우어바흐Frank Auerbach, 난 이제 그를 더 이상 보지 않습니다. 지그문트 프로이트 손자인 루시안 프로이트Lucian Freud는 더 이상 나를 만나려 하지 않습니다……. 그는 테이트 갤러리에서 열리는 나의 회고전을 위해 자신의 초상화를 빌려주지 않았지요. 난 그의 작업을,

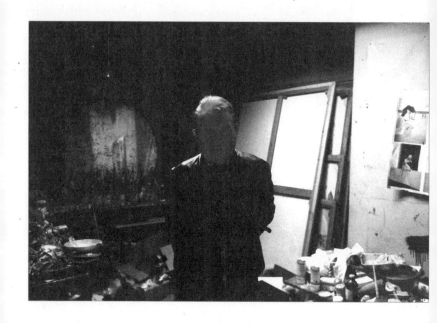

특히 그의 초상화들을 무척 좋아하지만, 이제는 그를 보지 못합니다. 우정은 생겨났다가 흩어집니다. 내 친구들은 죽었습니다. 게다가 늙으면 서로 친구가 되기가 쉽지 않습니다.

모베르 당신은 고독한 사람인가요?

베이컨 어떤 의미에서는요. 선술집에서 사람들을 알고 지내지만 사람들은 나를 좋아하지 않습니다.

모베르 그러면 비평가들은 어떤가요?

베이컨 어떤 비평가들요? (잠시 아무 말이 없다가 즐거운 어조로) 누군가가 내 그림에 대해 쓴 글을 읽었어요. "얼굴 뒷면의 고기가, 바라보고 있다." 난 그게 아주 정확하다고 생각합니다. 그렇지 않나요?

모베르 고기-머리……. 당신은 스스로 사랑받지 못한다고 말하지만, 그럼에도 국제적인 명성을 얻었습니다.

베이컨 불평하는 게 아닙니다. 아시다시피 내 작품들은 너무 어려워 팔리기 힘들어요. 저는 자신의 신분을 위해서 그림을 구매하는 이 풍조를 그릇된 것으로 봅니다. 사실 그렇지 않나요? 그런

식으로 구매자들이 존재하는 겁니다. 오늘날 사람들은 그림을
지나치게 투자로 생각합니다.

모베르 오늘날 어떤 화가들은 그 사실을 잘 파악하고 자신의 작
업을 상품으로 만들기도 합니다.

베이컨 오늘날에는 모든 것이 그토록 거짓되고, 위장되고, 부자
연스러워요. 마치 줄리언 슈나벨Julian Schnabel처럼요……. 내가
슈나벨을 언급하지만 사실 다른 사람들도 많이 있어요. 나는 정
말이지 그림을 사랑합니다. 그림은 거짓말을 하지 않습니다.

모베르 당신과 같은 고향 사람인 데이비드 호크니David Hockney
의 그림은 어떻게 생각하시는지요?

베이컨 데이비드를 잘 알고 지냈지요. 그런데 다른 사람들처럼 이
제는 그를 만나지 않습니다. 테이트 갤러리에서 열린 데이비드
의 전시는 내 전시보다 더 큰 성공을 거두었죠. 그의 그림은 내
그림보다 좀더 아름답습니다. 가족이 함께 전시장에 갈 수도 있
으니까요…….

모베르 다른 화가들은 어떤가요?

베이컨 현대 회화에서는 아무도 없습니다. 난 늘 젊은 화가들을 발견하기를 기대했습니다. 그렇지만 아무도 없어요. 슬프게도 오늘날 화가들은 모두 너무 틀에 박혀 있습니다. 피카소는 아카데미즘의 목을 비틀었습니다······. 그의 초상화들에서, 〈도라 마르의 초상〉Portrait de Dora Maar 혹은 〈마리-테레즈의 초상〉 Portrait de Marie-Thérèse 같은 작품에서 우리는 존재의 내면성을 보게 됩니다.

모베르 그러면······ 발튀스는요?

베이컨 아카데미즘의 승리죠. 나는 인물들이 꼭두각시 인형처럼 그려져 있는 〈생탕드레 상점가〉Le Passage de Commerce Saint-André-des-Arts를 좋아합니다.

모베르 그렇다면 비디오를 이용한 예술가들, 소위 '비디오 아티스트'vidéaste라고 불리는 사람들에 대해서는 어떻게 생각하시는지요?

베이컨 아, 벨기에 예술가 마리-조 라퐁텐Marie-Jo Lafontaine의 '비디오-조각들'vidéo-sculptures을 특히 높게 평가합니다. 특히 가르시아 로르카를 본떠서 한 작업을 좋아하는데, 그 작품은 여러

대의 텔레비전으로 투우장의 공간을 재창조했습니다. 관람객들은 갑자기 이미지들로 둘러싸이죠. 〈빅토리아〉Victoria도 기억나는데, 아주 흥미로워요. 두 여인이 서로 싸우는 그 작품은 정말 훌륭합니다. 그녀는 어떤 불가능성을 증폭시킵니다. 1986년에 화이트 채플 갤러리White Chapel Gallery에서 전시한 〈냉혹한 눈물〉Les larmes d'acier이라 불리는 작품이 생각납니다. 그 작품에서 우리는 어떤 사람들의 얼굴을 보고 있다고 생각합니다. 그런데 당신을 바라보고 당신을 꼼짝달싹 못하게 하는 것은 오히려 그들입니다.

모베르 보는 것과 지각하는 것, 수용하는 것을 배울 수 있는 것인지요?

그는 스스로 질문을 제기하는 듯한 표정을 짓는다.

베이컨 제임스 조이스James Joyce가 왜 위대한 작가인지를 설명하기는 힘들지요. 『율리시스』Ulysses는 그의 걸작입니다. 그는 언어를 비틀었고, 망가뜨렸고, 잘게 찢어 놓았어요……. 그는 하나의 기법, 하나의 스타일을 발명했고, 아주 멀리까지 밀고 나아갔습니다. 나는 탐구하고, 분해하고, 낱낱이 분석하고, 발견하는 사람

들을 사랑합니다. 피카소의 작품에 대해 커다란 흥미를 느끼는 것은 바로 그런 점에서이죠. 나는 피카소를 정말 사랑합니다.

모베르 피카소의 어떤 점이 그토록 당신을 열광하게 만드는 것인가요?

베이컨 모든 것, 피카소의 모든 것이오. 그 사람은 매혹적입니다. 피카소의 모든 작품은 풍부하며 예측 불능입니다. 그의 조각, 데생도 그렇습니다. 그가 없었다면 나는 결코 붓을 들지 않았을 겁니다.

모베르 당신은 이집트 미술에도 대단한 열정을 느끼고 있습니다.

베이컨 이집트 미술을 매우 좋아합니다. 이집트 조각, 그것은 진실의 외침이죠.

그가 일어나서 벽난로 위에 있는 이집트 미술 작품들을 수록한 화보집을 집어 든다. 책의 아무 곳이나 펼친다.

베이컨 이집트 조각술은 세상에서 가장 위대합니다. 보세요, 이걸 보세요! 예를 들어 눈언저리가 초록색인 이 필사생筆寫生을 보세요. 이것은 폭연과 같은 명백한 리얼리즘 작품이지요. 초현실주

의자들이 시도했지만, 그들은 거기에 이르지 못했어요. 아마도 피카소만이 종종 거기에 도달했을 겁니다.

그는 페이지를 넘기다가 멈춘다. 책을 눈 가까이로 가져간다.

베이컨 이것은 마을의 추장 머리인데, 이집트산 무화과나무로 만든 조각입니다. 얼마나 신비로운 힘을 지닌 표현인지요! 카이로에 있는 미술관에서 당신도 보았을 겁니다. 라호테프Rahotep와 부인 네페르트Nefert의 조각상, 그것은 내가 아는 것 중에서 가장 경이로운 작품입니다.

그는 말없이 페이지를 넘기더니 다시 말을 잇는다.

베이컨 나는 무척 쓸쓸하게 지냅니다. 오직 그림을 통해서 무엇인가를 시도하고, 나 자신을 표현하려고 애쓰지요. 조금 더 오래전에 조각을 시도했어야 했는데 말이죠. 후회해도 아무 소용없지만요.
백포도주 한 잔 드시겠어요? 냉장고에 샤르도네Chardonnay 포도주가 있어요.

우리는 욕실이 딸린 주방으로 간다. 그가 포도주 한 병을 꺼낸다.

베이컨 아! 이건 샤블리Chablis산 백포도주네요.

모베르 무엇이 당신이 작업을 계속하도록 부추기나요?

베이컨 난 죽을 때까지 일하길 원합니다. 바로 그것이 내가 더 나은 작품을 하도록 충동질합니다. 훨씬 더 좋은 작품을 만드는 것. 나를 감동시키는 무엇을 하도록 말입니다…….

모베르 당신의 에너지를 어디로부터 끌어내시는지요?

베이컨 잘 모르겠습니다. 아시다시피 그 어떤 이유도 없어요. 아무런 신앙도 갖고 있지 않지만 그럼에도 난 천성적으로 낙관주의자입니다. 일종의 낙관적 허무주의자라고나 할까요. 하하하!

그가 웃으며 돌아서서 손에 해롯 백화점에서 산 샤블리산 백포도주 병을 들고 우리 잔에 따른다.

베이컨 이 포도주는 너무 달아요, 안 그런가요? 영국에서는 좋은 포도주를 찾기가 무척 힘들죠. 구할 수는 있지만, 백포도주는 가격이 엄청나죠. 비싸지만 맛이 좋긴 합니다……. 가끔씩 난 파리에 아파트를 더 이상 갖고 있지 않은 것을 아쉽게 느낍니다. 보주 Vosges 광장과 생-앙투안가rue Saint-Antoine 사이에 있는 비라그

가rue de Birague에 살았습니다. 3층의 커다란 방은 빛이 정말 좋았어요. 여기보다 훨씬 더 좋았지요. 난 항상 낮에는 빛을 받으며 그림을 그렸습니다. 난 파리의 빛을 사랑해요. 런던의 빛보다 훨씬 더 좋아하죠. 그러나 일보다는 외출을 더 좋아했어요. 내가 보기에 파리는 가장 아름다운 도시입니다. 가끔씩 파리에 갔습니다. 그 후 마이클 페피아트Michael Peppiatt에게 내 아틀리에를 넘겨주었어요. 파리에서는 늘 산책을 하곤 했지요. 그렇지만 거기에서 아는 사람을 만나는 일은 거의 없었어요. 비라그가의 아주 오래된 건물에도 유고슬로비아 출신의 화가 한 명이 거주하고 있었어요.

그는 화가의 이름을 기억하려고 애쓰는 것처럼 보인다.

모베르 벨리치코비치Vladimir Veličković요?

베이컨 아, 맞아요. 벨리치코비치. 그는 좋은 아파트를 갖고 있었죠. 그는 매력적인 사람이었지만, 난 그의 작업을 아주 좋아하지는 않아요. 아마도 그는 내 작업에서 영향을 받았던 것 같습니다. 하지만 다른 사람의 것을 슬쩍하지 못할 이유가 어디 있겠어요? 더 멀리 나아가기 위해서라……면. 그의 부인은 좀…… 어떻게

말해야 할까요? 책략가라고나 할까요.

모베르 그는 당신처럼 화살표fléche들을 사용했지요. 예를 들어 당신은 화살표로 상처 난 무릎을 지시합니다. 죄송합니다, 저는 화살표들의 '용도'를 잘 이해하지 못하겠습니다.

베이컨 사실 그렇습니다. 화살표들이 꼭 있어야 할 이유는 없습니다. 그렇게 말하는 사람이 당신이 처음은 아닙니다. 화살표는 지시하고, 돋보이게 하고, 강조하는 방식이죠. 그러나 요즘은 그것이 좀 우스꽝스럽게 느껴지기도 합니다. 당신이 느끼듯이 화살표들이 쓸모없는 것이라는 생각이 들기도 하지요. 당신 말이 맞아요. 요컨대 이 필사생의 얼굴에 화살표를 첨가했다면, 정말이지 어리석은 짓이 되었을 겁니다. (이집트 미술품 책 속의 흉상 복제품을 가리키면서 말한다.)

모베르 오늘날 수많은 화가가 당신의 작품을 모방하고 있습니다.

베이컨 정말 그렇게 생각하시나요?

침묵.

모베르 당신은 아침 일찍부터 그림을 그리시나요?

베이컨 아침 여섯 시에 일어나는 걸 좋아합니다. 그건 어려운 일이 아닙니다. 게다가 런던의 빛은 이른 아침에 더 좋기 때문이죠.

모베르 베이컨 씨, 당신은 하루를 어떻게 보내시나요? 잠에서 깨면 바로 작업에 착수하시나요?

베이컨 아, 아니오, 그렇지 않습니다. 여유롭게 차를 마시죠. 난 차를 아주 많이 마십니다. 그런 후에 옆방, 아틀리에로 건너갑니다. 무엇인가 해야 할 일에 대한 영감이 떠오를 때는 얼른 가고 싶지요. 그렇게 해서 그 작업이 며칠, 혹은 여러 날, 몇 주가 걸릴 수도 있습니다. 12일 만에 대형 삼면화를 그린 적도 있었습니다. 그렇게 작업이 잘 진행될 때는 아주 환상적이죠. 사람들은 그런 기분을 절대 모를 거예요. 오후 한 시쯤에 일을 멈추고 레스토랑으로 갑니다. 나는 점심 식사를 하면서 시간을 보내는 걸 무척 좋아합니다.

모베르 그 후에는 뭘 하시는지요?

베이컨 아, 오후에는 산책을 하고 선술집, 그리고 다른 곳들을 돌아다닙니다. 저녁까지 그렇게 시간을 보냅니다. 친구 집을 방문하거나, 아니면 여기저기 어슬렁거려요. '표류'하는 거죠. 'drift'

는 영어로 표류한다는 의미입니다. 마치 배처럼……. (항상 손이 닿는 곳에 있는 사전을 집어 든다.) 이 사전을 친구 소니아 오웰Sonia Orwell이 주었어요.

모베르 특별히 하는 일 없이 시간을 보내시는 건가요?

베이컨 아뇨, 그런 의미가 아닙니다. 그건 정확하지 않아요. '흐르도록 내버려 둔다', '표류하게 내버려 둔다'는 의미죠. 난 인생의 대부분을 그런 식으로 지냈습니다. 어쩌면 그게 우리가 사는 이 세상을 견디며 살아가는 가장 좋은 방식이라 생각합니다. 또 불안에서 벗어날 수도 있고요. 난, 그런 식으로, 일생을 표류하며 살았습니다.

모베르 당신은 술을 좀 마시죠.

베이컨 그래요, 술 마시는 걸 무척 좋아합니다. 특히 포도주를 많이 마시죠. 난 포도주에 대해서 잘 알고 있습니다. 일생 동안 온갖 종류의 포도주를 마셨거든요. 그래요, 술을 마시죠. 포도주마다 서로 다른 아주 은밀한 맛이 있습니다. 난 늘 너무 많이 마시죠……. 알코올은 그림 그리는 데 도움이 되지 않습니다. 아니 그 반대죠!

모베르 당신은 젊은 시절부터 이러한 '표류'를 시작했던 것 같습니다. 소위 말하는 '카오스적' 삶, 그건 하나의 선택입니까?

베이컨 나는 '카오스'라는 이 낱말을 무척이나 좋아합니다. 내 삶은…… 내 삶은 우연들의 연속에 불과합니다. 다른 모든 개인의 삶도 마찬가지 아닌가요?

모베르 당신은 다른 어떤 남자들보다 조금 더 그렇겠지요.

베이컨 젊을 때는 누구나 좀 무모하지요.

모베르 유년 시절을 어떻게 보내셨습니까?

베이컨 당신도 아시겠지만 천식으로 고통을 받았습니다. 아주 끔찍했어요. 마구간은 먼지투성이였지요. 난 어머니를 아주 싫어했어요. 어머니가 하녀들을 시켜서 만든 끔찍한 돼지머리 고기 파이가 기억나는군요. 난 특히 아버지를 몹시 미워했습니다.

그가 힘들어하는 것 같았다. 한참 동안 마른기침을 하고, 목소리를 가다듬는다.

베이컨 아버지는 나에 대해서 어떤 감정도 느끼지 않았어요. 마치 내가 존재하지 않는 것 같았지요. 남동생이 열네 살에 죽었을 때

아버지가 우시는 것을 난 분명히 보았습니다. 나를 위해서는 절대 울지 않았지요.

모베르 당신 아버지는 더블린 근처 말 사육자였지요. 그게 좋았습니까?

베이컨 말 조련사이고 사육자였어요. 무엇보다 경마 팬이었지요. 어머니는 유복하지 않았습니다.

모베르 도박에 대한 당신의 취향이 거기서 온 것이군요······.

베이컨 어쩌면 그럴지도 모르죠. 룰렛 게임을 무척 좋아해요. 난 모든 방면에서 우연성을 좋아합니다. 어쨌든, 결국 게임은 항상 패하는 것으로 끝나지요. 그렇지 않나요?

침묵, 그런 후 다시 말을 잇는다.

베이컨 태어난 곳이긴 하지만, 나는 아일랜드를 아주 싫어합니다. 하지만 부모님은 영국인이었습니다. 아버지는 개신교 신도였지요. 그래서 난 세례를 받았습니다. 그렇지만 그는 실제로는 개신교 신도가 절대 아니었어요. 나 역시 마찬가지입니다. 난 종교에서 면제되었지요.

모베르 그럼에도 어린 시절에 대해 몇 가지 행복한 기억을 간직하고 계신 거죠?

베이컨 외할머니를 무척 좋아했습니다. 그녀는 놀라운 분이셨어요. 세 번이나 결혼했지요. 그분은 아가 칸Aga Khan에서 유래한 전설적인 축제를 주최했어요. '팜라이'Farmleigh에 있던 할머니의 집, 둥그스름한 형태의 방들이 기억나는군요. 난 그 방들 중의 하나에서 잠을 잤지요.

모베르 당신이 그리는 형태처럼 둥그스름하게요?

그는 팔짱을 끼고 어깨를 으쓱한다.

베이컨 그런가요?

모베르 어떤 상황으로 부모님 곁을 떠나게 되었습니까?

베이컨 잘 들어보세요, 무척 묘한 이야기입니다. 어느 날엔가 아버지가 내 성적 성향을 알게 되었습니다. 그 뒤 또다시 내가 어머니의 속옷을 입어 보는 중에 그가 불시에 습격한 겁니다. 아마 내가 열다섯이나 열여섯 살 때였을 거예요. 그보다 나중은 아니었습니다. 아버지는 너무나 역겨워하더니 나를 문밖으로 내쫓았지

요. 그 일로 인해 결국 아버지는 나를 교육시키기 위해 그의 친구에게 나를 맡겼어요. 그는 매일 내게 세 권의 책을 주면서 읽으라고 했습니다.

모베르 당신은 스스로 동성애를 자각하고 있었던 건가요?

베이컨 자각하고 있었냐고요? 하하하! 난 마구간 소년들과 같이 잠을 잤습니다. 당시 나는 마부들과 함께 있는 걸 좋아했습니다. 그게 다예요. 그때 이미 난 완전히 동성애자였던 것이죠. 그랬죠.

모베르 열다섯 살 때 동성애자로서 어떻게 사셨는지요?

베이컨 당신도 알고 있듯이, 동성애는 하나의 장애로 여겨졌습니다. 절대로 아무것도 할 수 없었지요…….

모베르 그러니까 무척 힘드셨겠네요?

베이컨 나는 늘 나보다 나이가 많은 사람을 사랑했습니다. 그런 면에서 보면, 난 법의 바깥에 있었고 지금도 여전히 법의 바깥에 있습니다. 난 정상적인 사람이 될 수 없다고 생각합니다. 그건 삶이 아니죠. 아시다시피 사랑은 고통스럽고 참기 어려운 질병이지만 필연적인 것입니다.

모베르 "사랑은······ 공범자 없이는 불가능한 범죄이다"라고 보들레르Charles Baudelaire가 말했지요.

웃음.

모베르 당신은 불량한 소년들을 사랑한다고 소문이 나 있던데요.

웃음.

베이컨 또한 가족이 있는 아버지들도요. 하지만 아시듯이 난 이사벨 로스돈Isabel Rawsthorne이라는 여인과도 사랑을 나누었지요. 그녀는 조르주 바타유Georges Bataille의 여자 친구이자 앙드레 드랭André Derain의 모델이었습니다. 굉장히 아름다운 여인이었지요.

모베르 어린 시절에 당신의 야망은 무엇이었습니까? 무엇을 하길 원하셨나요, 혹은 어떤 사람이 되고 싶었나요?

베이컨 아무것도요! 절대 그 어떤 야망도 없었어요. 난 아무것도 하고 싶지 않았어요. 어쩌면 몽상하는 것 이외에는 그 무엇도 하고 싶지 않았던 것 같습니다. 그런데 왜 어린 시절에 대해서 물어보시는 거죠?

모베르 아버지가 친구에게 당신을 맡겼을 때 무슨 일이 일어난 건가요?

베이컨 아버지는 날 교육시키기를 원했습니다. 그런데 아버지는 엄청난 호색가였지요. 우리는 함께 유럽을 여행했어요. 고급 호텔들에서 묵었고, 그런 후 베를린에 정착했습니다. 그게 1926년이었지요. 그 당시 베를린은 세계에서 가장 자유로운 도시였습니다. 교육에 관해서는, 난 [독일 영화] 〈푸른 천사〉Der Blaue Engel의 상황에 다시 처하게 된 거죠.

모베르 열여섯 살 때 베를린에서 무엇을 하셨습니까?

베이컨 베를린은 그 시기에 여러 모로 무척 어려웠습니다. 그 당시에는 미처 의식하지 못했지만, 베를린에서의 생활이 내 그림에 영향을 끼쳤다는 것을 나중에야 알게 되었습니다. 나는 저녁마다 바와 선술집을 돌아다녔지요. 거리에서는 마치 작은 공연 같은 광경들이 벌어졌습니다. 난 스스로에게 그 어떤 질문도 던지지 않았어요. 나로서는 그저 경이로웠을 뿐이고 맘껏 향락을 즐겼지요. 그림을 전혀 그리지 않았습니다. 그만큼 방탕한 생활을 한 거지요. 그러한 생활이 내게 엄청나게 깊은 흔적을 남겼습

니다. 몇 달 동안 퇴폐적인 생활을 했습니다. 나는 그런 생활을 무척 좋아했어요. 그건 너무나 흥미로운 것이었습니다.

모베르 그 시대는 독일 표현주의가 충만한 시기였습니다.

베이컨 네, 그렇습니다. 하지만 그것에 대해 전혀 흥미가 없었습니다. 난 표현주의를 절대 좋게 평가하지 않습니다. 그것은 하나의 진창, 중부 유럽 회화의 진창이었지요. 나로서는 표현주의에서 전혀 충격을 받지 못했습니다. 포도주 한 잔 더 하시겠어요?

그는 포도주를 따라 주었고, 우리는 건배를 한다.

모베르 당신은 독서를 많이 하시는 것 같은데요?

베이컨 물론이죠! 문학이 없는 삶을 어떻게 상상하겠어요? 책이 없는 삶? 책은 상상력을 위한 근원이고, 어마어마한 원천이지요. 마르셀 프루스트는 외과 의사입니다. 그는 『잃어버린 시간을 찾아서』*À la recherche du temps perdu*를 가지고 해부를 한 것입니다.

모베르 동시대인 중에서 특별히 좋아하는 사람이 있습니까?

말문을 열기 전에 침묵.

베이컨 루이 아라공Louis Aragon과 마르그리트 뒤라스Marguerite Duras를 무척 좋아합니다. 어디에선가 그녀는 이렇게 썼어요. "창조하기 위해서는 자유를 투옥해야만 한다."

모베르 그건 말일 뿐이죠……. 정말로 그 말을 믿으시는 건가요?

베이컨 네, 자주 그런 생각이 들곤 하니까요. 잘 모르겠지만 그런 것 같아요. 마르그리트가 소니아 오웰과 함께 이곳에 온 적이 있어요. 아시겠지만 두 사람 모두 미셸 레리스Michel Leiris의 친구입니다. 소니아는 [뒤라스의] 『온종일 숲 속에서』*Des journées entières dans les arbres*를 번역했습니다. 두 사람은 모두 폴란드로 떠났고 그 후 언쟁을 벌였는데, 내 생각으로는 정치적 의견이 서로 달랐던 것 같습니다. 소니아는 이곳에서 나의 이웃이었어요. 얼마 후 그녀는 파리의 아사가rue d'Assas에 있는 아파트를 빌리기 위해 집을 팔았습니다. 나도 파리에 있는 아파트에 간 적이 있습니다. 생-브누아가rue Saint-Benoît에 있는 마르그리트의 집에 초대를 받았을 때였어요.

베이컨은 우리 잔에 샤블리산 백포도주를 한 잔 따르고는 생각을 이어 간다.

모베르 당신이 철학을 좋아하지 않는다는 글을 어디에선가 읽었습니다. 저는 그 사실에 무척 놀랐습니다.

베이컨 누가 그런 글을 썼죠? 나에 대해서 사람들은 온갖 이야기를 하는군요.

모베르 왜 당신에 대해서 그렇게 할까요?

베이컨 분명히, 내가 말을 너무 많이 하기 때문이겠지요?

웃음. 그는 잔을 비우고는 즉시 병을 집어 다시 잔을 채운다.

베이컨 포도주 조금 더 하시겠어요?

모베르 어느 날 당신이 내게 이렇게 말했지요. "탄생과 죽음이 있어요. 그 둘 사이에 삶이 있습니다. 하나의 점, 그게 다예요……."

베이컨 네, 바로 그거예요. 삶과 죽음 사이에서 우리는 할 수 있는 것을 할 뿐이라고 덧붙여 말할 수 있겠지요. 하지만, 죽을 때, 나중에라도, 무엇인가를 발견한다면 나는 몹시 기쁠 겁니다. 설사 그게 보잘것없는 것일지라도 말입니다…….

모베르 회화를 어떻게 정의 내릴 수 있을까요?

그는 조금도 주저하지 않고 대답한다.

베이컨 그림을 그린다는 것, 그것은 진실의 탐구입니다. 나는 오직 나 자신을 위해서 그림을 그립니다. 오로지 나만을 위해서. 반 고흐Vincent van Gogh, 그는 그 지점에 거의 도달한 사람입니다. 동생에게 보낸 뛰어난 편지들 중 하나에서 그는 이렇게 썼습니다. "내가 하는 것은 어쩌면 환상이다. 그럼에도 그것은 훨씬 더 정확하게 실재를 환기시킨다." 실재에 도달하기 위해서는 환상이 필요합니다. 아시잖아요, 진실은 변한다는 것을. 진실, 그것은 허구입니다. 정치인과 경제인을 보면 충분히 알 수 있습니다. 누가 진실을 보유합니까? 어느 누구도 단 한 번에, 모든 사람을 위한 진실을 확보하지는 못합니다. 더구나 회화에 대한 정의를 내릴 필요가 없는 이유는, 궁극적으로는 모든 것에 대해서 아무것도 말할 수 없기 때문입니다. 회화에 대해서 말할 때, 난 항상 당황스럽습니다.

모베르 다른 화가들과 그 문제에 대해서 이야기를 나누어 보셨는지요?

베이컨 언젠가 자코메티와 토론을 벌인 적이 있습니다. 우리는 피

카소에 대해서 이야기를 나누었습니다. 자코메티가 이렇게 말했어요. "아, 그런데 왜 이렇게 많은 변형이 필요하죠?" 내가 대답했지요. "아, 하지만 왜 안 되는 거죠?" 그것은 그의 작업 방식입니다. 어느 누구도 그것에 대해 비난할 수 없습니다.

모베르 당신의 첫번째 〈그리스도의 십자가 처형〉Crucifixion 이후, 당신의 작업 역시 동질적인 게 사실입니다. 늘 동일한 고랑을 파고 있는 것처럼 보입니다.

베이컨 네, 나는 다른 것을 할 수가 없습니다. 나는 내 작업을, 동일한 강박관념을 따라가고 있습니다. 다르게 작업할 수가 없어요. 사람은 절대 변하지 않는다고 나는 생각합니다. 피카소도 큐비즘의 시기를 제외하고는, 심지어 모든 시기에 걸쳐, 사실상 늘 동일한 것을 그렸지요. 누구나 자신의 길을 추구합니다. 바로 이것이 내가 지속적으로 일을 하도록 하는 것이기도 합니다. 사람들은 계속 일하는 것이 가능하지 않다는 것을 알고 있습니다. 삶이 연장되지 않는다는 사실을 알기 때문이지요. 그렇지만 그 사실을 받아들입니다. 받아들이지 않을 수 없으니까요. 그게 당신이 살아가도록 도와주는 것이기도 합니다.

웃음. 그는 잔을 한 번에 비운다.

베이컨 포도주 조금 더 하실래요?

모베르 자코메티는 '변형들'을 만들지 않았습니다. 하지만 어떻게 그를 인정하지 않을 수 있나요?

베이컨 네, 그래요. 난 그의 조각보다 오히려 데생들에 경탄합니다. 데생들은 좀더 신경질적이죠. 회화에 대해서 이야기한다면, 무엇을 이야기할 수 있을까요? 벨라스케스의 위대한 작품들에 대해서 무엇을 말할 수 있나요? 위대한 렘브란트의 작품들에 대해서는? 혹은 드가Edgar Degas의 파스텔화 작품들에 대해서는? 세잔Paul Cézanne에 대해서는? 반 고흐의 걸작들에 대해서는? 반 고흐, 그는 진실에 가장 가까이 이르렀습니다. 모든 위대한 예술가에 관해서 말할 때는 항상 지엽적일 수밖에 없습니다. 회화는 그 자체가 언어 행위입니다. 하나의 독자적 언어이지요. 그 누구도 그것에 대해 이야기하는 것이 불가능합니다. 그런데 왜 말을 하는 거죠? 그저 그것을 바라보기만 합시다.

침묵.

베이컨 나는 드가의 파스텔화들, 여성 누드화들에 감탄합니다. 그 여인의 뒷모습에서 우리는 뼈를 지각합니다. 마치 피부 밑에 있는 가시 같지요…….

나는 그에게 자코메티를 다룬 소책자에 대해서 이야기한다. 그것은 우리가 있는 그의 방 책상 위 책꽂이에 꽂혀 있다. 베이컨은 일어나 몇 발짝 걸어가 몇 페이지를 넘기더니 책상 가까이에 있는 제자리에 다시 놓는다. 그는 표지에 있는 화가의 사진을 자세히 들여다본다.

베이컨 자코메티는 놀라운 사람입니다. 나는 미셸 레리스와 함께 그를 만났지요. 테이트 갤러리에서 있었던 그의 전시 날짜를 잊어버렸네요. 그도 조르주 바타유와 이사벨 로스돈의 친구였지요…….

모베르 ……그래서 당신이 그녀의 초상화를 그렸지요.

베이컨 네, 자코메티의 말년에 나는 그와 잘 알고 지냈어요. 선의에 가득 찬 그의 얼굴을 좋아했습니다. 그는 슬퍼 보였지만, 실제로 그렇지는 않았어요. 그는 최고의 지성을 지닌 사람이었습니다. 그는 모든 것에 대해 이야기했습니다. 모든 것에 대해서요. 하지만 회화에 대해서는 정말로 이야기하지 않았습니다. 그는

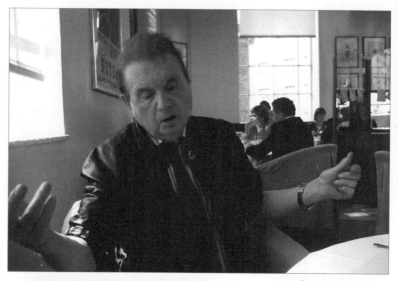

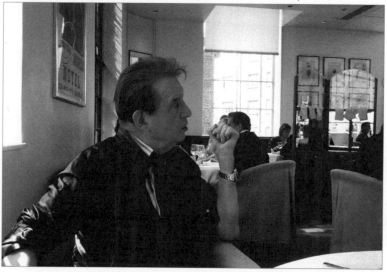

마치 주위를 한 바퀴 둘러본 것처럼, 한 주제의 모든 양상을 동시에 이해하는 독특한 성향의 사람이었습니다. 전쟁 후에 나는 자코메티의 아틀리에에서 그의 사진들을 찍었던 한 친구를 알게 되었어요. 그 당시 자코메티는 〈개〉Le Chien……를 작업하고 있었어요…….

모베르 이 〈개〉에 대해서 자코메티가 말했지요. "그건, 나예요. 어느 날 길에서 나를 계속 뒤따라오는 나를 발견했어요. 마치 내가 개인 것처럼요……."

베이컨 그래요, 슬픈 모습이었죠……. 하지만 그는 그다지 외롭지 않았습니다. 아! 그의 아틀리에는 진정한 정물이었죠.

모베르 당신의 아틀리에도 자코메티의 것과 비슷하게 조금은 정물 같은 모습인데요.

모베르 자코메티의 아틀리에처럼 아름답지 않아요! (웃음)

모베르 당신은 그림과 시를 필요로 합니다. 그런데 음악에 대해서는 어떻게 생각하십니까?

베이컨 나는 음악을 충분히 이해하지 못합니다. 라디오에서 흘

러나오는 모든 다양한 음악을 듣는 정도입니다. 피에르 불레즈

Pierre Boulez……. 그렇지만 회화나 시만큼 음악에 애정을 갖고

있진 않습니다.

1961년산 샤토 레오빌 라 카즈Chateau Leoville Las Cases 작은 병을 앞에 두고, 런던의 비벤덤Bibendum 레스토랑 테이블에 앉아서.

베이컨 삶은 경이롭습니다. 흔히 사람들이 말하는 모든 것이⋯⋯.

모베르 모두 그렇지는 않겠죠⋯⋯.

베이컨 하지만 대개는 그렇습니다. (그는 포도주의 빛깔에 탄복하면서, 유리잔 안의 포도주를 둥글게 돌린다.) 이 포도주, 이 붉은 색조를 보세요⋯⋯. 렘브란트⋯⋯.

모베르 당신은 앞으로 어떤 것들을 기획하고 계신가요?

베이컨 늘 더 좋은 작품을 만들기를 바랍니다. 거기에 도달하는 게 가능하지 않다는 것을 알기에 그림을 계속하는 것입니다. 난 평생 동안 일하기를 바랍니다. 바로 그것이 내 감정을 고조시킵

니다. 미국인들이 'drop dead'라고 말하면, 그것은 '죽어 버려'라는 뜻으로 일종의 모욕입니다. 더 좋은 무엇을 꿈꾸겠어요?

그는 보르도산 포도주잔을 들어 올려서, 무대 뒤를 향해 말하듯이, "안녕, 잘 가요" 하고 큰 소리로 외친다.

· · ·

제목에 대한 상세한 설명: 아이스킬로스의 『오레스테이아』의 다양한 번역을 참고했지만, 베이컨이 인용하고 이 책의 제목으로 삼은 "인간의 피냄새가 내 눈을 떠나지 않는다"라는 이 문장을 발견할 수 없었다. 베이컨은 이 문장을 자신의 것으로 전유한 것이라고 여러 번 프랑스어로 말했다. 여기저기서 발견되는(특히 시인 르콩트 드 릴Charles Marie René Leconte de Lisle에게서) "인간의 피냄새가 나를 미소 짓게 한다"는 이 시행(『에우메니데스』의 5막)을 베이컨 자신이 조금 더 강렬하게 번역한 게 아닌지 자문하게 된다.

베이컨 그리고 베이컨

타자의 임상 기록

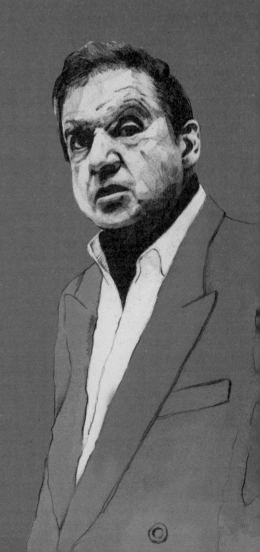

만약 베이컨이 화가가 아니었다면, 그는 철학자가 되었을 것이다. "내 그림들은 보이는 것 너머에서 읽힐 필요가 없어요"라고 늘 그가 주장했듯이, 그의 작업을 더 잘 드러내기 위해서가 아니다. 그보다는 그가 지닌 논리적 사고, 탐문들과 문제 제기의 틀들이 적절하기 때문이다. 또한 대화의 완벽한 기교, 대화에 대한 관심, 그리고 대화를 통해 증언하며 느끼는 기쁨 때문이다. 그는 문학과 시에 대한 높은 식견을 갖고 있었고, 그것을 자유자재로 인용할 줄 알았다.

이상하게도, 17세기의 한 철학자의 글들──화가 베이컨이 읽지는 않았겠지만──에는 이 화가의 화제話題와 유사한 그 무엇이 있다. 마치 서로가 메아리로 반응하는 것처럼 보인다. 서로에 대한 반향들과 혈통이 정말 흥미롭다. 특이한 혈통이 아닌가. 이 철학자는 경험론의 시조이며, 더군다나 정확하게 동명이인

이지 않은가. 프랜시스 베이컨(1561~1626년), 그는 베룰럼Verulem 남작이었고, 세인트-올번스Saint-Albans 자작이었다. 이 두 사람 간의 '기이한' 관계와 그 시간적인 격차를 둘러싼 혼동을 강조하기 위해, 화가는 시치미를 뚝 떼고서 자신이 철학자의 방계 자손 중 한 사람이라 말했다는 사실을 덧붙이자. 이에 관해 미셸 레리스Michel Leiris가 밝힌 사실을 되새길 필요가 있다. 물론 그가 출처를 명확하게 제시하지는 않았지만 말이다. 미셸 레리스는 이렇게 말한다. "엘리자베스 1세 시대의 위대한 철학자 프랜시스 베이컨, 그의 가계는 우여곡절이 많았다. 그로 인해 동명이인인 화가 베이컨은 철학자 베이컨과 연결된다." 그런가? 사실인가? 거짓인가? 따지고 보면 크게 문제될 것은 없다. 왜냐하면 두 베이컨의 의도와는 상관없이 결국에는 두 사람 모두 서로에게서 자신을 발견하기 때문이다. 안타깝게도 나는 레리스의 위 구절들을 아직 읽지 않았던 터라,[1] 이와 관련해 화가와 이야기하거나, 그의 탁월한 조상에 대해 길게 논의하지 못했다.

철학자 베이컨은 말년에 『삶과 죽음의 역사』*Historia vitae et*

1 레리스는 1974년에 *Francis Bacon ou la vérité criante*를, 1987년에 *Francis Bacon*을, 사망하기 얼마 전인 1989년에 *Bacon, le hors-la-loi*를 출간했다.

*mortis*를 작성한 바 있다. 또한 그는 20세기까지 발행되지 않은 채 있다가 1984년에 처음으로 출간된 미완성 원고의 저자이기도 하다.[2] 50쪽 분량의 이 원고 뭉치가 발견되어 출간됨으로써 화가 베이컨의 작업과 그의 선조인 철학자 베이컨의 작업이 어떻게 상응하는지를 다행스럽게도 밝힐 수 있게 되었다.

지금의 논의에서 중요한 것은 영국의 채즈워스 하우스Chatsworth House에서 발견된 이 수사본手寫本이다. 이 수사본에는 『죽는 방법, 노화를 지체시키는 방법, 그리고 활기를 되찾는 방법』 *De viis mortis et de senectute retardanda, atque instaurandis viribus*이라는 제목이 붙어 있다. 이 짧은 원고는 프랑스에서는 『생명 연장과 죽음의 방법들에 관하여』*Sur le prolongement de la vie et les moyens de mourir*라는 훨씬 흥미로운 제목으로 출간되었다.[3] 우선 야심 찬 제목을 보면, 철학자 베이컨의 필설에서 불멸에 대한 약속을 기대하게 된다. 하지만 거기엔 불멸에 관한 그 어떤 내용

2 Graham Rees et Chrostopher Upton, *Francis Bacon's Natural philosophy: A New Source. A Transcription of Manuscript Hardwick 72A with Translation and Commentary*, publié par la British Society for the History of Science, 1984; édition reprise dans *Philosophical Studies, c.1611~c.1619*, Oxford University Press, 1996, pp.270~359.

3 Traduit de l'anglais et préfacé par Céline Surprenant, Rivages, coll. "Petite bibliothèque", 2002.

도 없다. 물론 전혀 없다고 할 수는 없다. 왜냐하면 '근대 과학적 사유의 선구자'인 철학자 베이컨은, 비록 이 작은 책이 짧은 메모들로 구성되어 있어 상당히 혼란스럽긴 하지만, 이 책을 통해 과학적인 방식으로 견고한 무생물들이 시간의 흐름에 따라 어떻게 해체되는지를 관찰하고 밝히는 데 몰두함으로써, 그것으로부터 노년에 대한 교훈들을 도출하고 또 유기체들이 어떻게 노년에 이르는지에 대한 교훈들을 도출하고 있기 때문이다. 물질이 부패하는 운동에 대한 그의 설명에 따르면, 과일에 밀가루를 뿌리거나 참나무에 식초를 바르거나 포도주나 맥주를 병에 담아 밀봉하는 것은 그런 모든 변질을 피하기 위한 것이다. 그 밖에 (말 그대로 '좋은 죽음'bonne mort이라는 의미의) 안락사euthanasie를 최초로 언급했던 철학자 베이컨은 식물이나 동물 그리고 인간 등 다양한 생물체의 죽음, 그 생물학적인 종말을 탐색했다. 또한 그러한 종말에 대한 확증들과 금언들을 도출해 냈다.

많은 사상가가 추종했던 플라톤Platon은 이미 "철학이란 죽는 법을 배우는 것이다"라고 말하지 않았던가?

1978년에 발굴된 이 유고에서 놀라운 점은 여기서 제시하는 물체의 다양한 상태들에 대한 기술과 분석을 '20세기' 화가 베이컨이 그림을 통해 묘사하고 연장해 놓은 것처럼 보인다는 사실

이다. 그뿐 아니라 익살스럽기까지 한 동음이의어 이외에도, 마치 화가 베이컨이 철학자 베이컨이 즐겼던 치명적인 방랑벽을 이미지로 해석해 내기를 즐겼던 것처럼 보인다. 그런데 화가 베이컨은 이 원고를 알 수 없었을 뿐 아니라, 철학자 베이컨이 몰두했던 과학적인 내용이나 생물학적인 생각도 필시 몰랐을 것이다. 물론 근거 없는 경솔한 추정에 불과하겠지만…… 물질에 관한 철학자 베이컨의 이론들과 살에 대한 화가 베이컨의 그림들을 연결해서 생각하지 못할 이유가 뭐 있겠는가? 화가 베이컨이 생체 해부의 실험까지는 실행하지 못했다 할지라도 충분히 그렇게 연결해서 생각할 수 있지 않은가. 이러한 우리의 상상은 모험적이지만 또한 즐거운 일임에 틀림없다. 옛날 베이컨을 읽고, 또 오늘날의 베이컨을 보도록 하자. 또는 반대로, 시간의 격차를 두고서 시적인 방향으로 약간의 유머를 가미해 읽어 보도록 하자.

나는 철학자 베이컨의 책 아무 쪽이나 펼쳐 읽어 본다. "베르나르디노 텔레시오Bernardino Telesio는 과잉에서…… 죽음의 원인을 찾았다.…… 피는 명백하게 몸의 수액으로서 관류하는 것이고, 피의 본성은 간에 의존하기 때문에, 그는 몸은 간의 고갈에 의해 망가지는 것이 확실하다고 간주했다." 아이스킬로스의 『오레스테이아』Oresteia 삼부작에 의해 영감을 받아서 화가 베이컨

이 1981년에 그린 〈삼면화〉Triptych는 철학자 베이컨의 이 문장들에 응답하고 있다. 위 문장이 들어 있는 쪽의 다른 모든 내용은 이렇게 이어진다. "영양을 공급받지 못하고, 부패의 습격을 받지 않은 채 다만 시간에 의한 황폐화와 그에 따른 변동을 거치는 단단한 육체들은 처음에는 부드럽다가 나중에는 단단해지고 곧이어 건조해진다. 그러고는 곧바로 구멍이 나고, 갈라지고, 주름이 지고, 썩고, 녹슬고, 마지막으로 불조차도 그렇지 못할 정도로 아주 미세하게 연소하여 재의 분말이 되듯이 분해되어, 공기 속으로 날아가 버리고 만다. 그런데 이 전체 과정은 감쇠의 작용일 뿐이다. 그 이후 즉각적으로, 감쇠되고 남은 부분마저 사라져 버리는 것이다."

전적으로 베이컨에게 잘 어울리는 다른 관점을 보자. "몸은 점점 더 구멍이 많이 뚫려서 더 잘 울리게 된다. 또는 때때로 심지어 몸 표면에 변화가 일어나 매끈매끈하던 것이 거칠어지면서 우툴두툴하게 되는데, 거기에서 무언가가 달아나는 것보다는 유출되는 것을 목격하게 된다.……왜냐하면 전혀 다공적多孔的이지 않고 탄력적이기만 하고 따라서 빽빽하게 밀집된 몸에서는, 정신이 은밀히 날아오를 출구와 수단을 찾지 못하고, 그 대신에 자신이 펼치고 가공한 두껍게 밀집된 부분들을 자신의 앞으로 밀

어내어 그것들을 강제적으로 몸의 표면에 포진시키기 때문이다. 이 일은 모든 부패에서도 일어나고 금속이 녹슬 때도 일어난다."

화가 베이컨의 여러 작품——예를 들어 1972년 8월의 〈삼면화〉와 1972년의 〈문가에 서 있는 여성의 누드〉Female Nude Standing in a Doorway——은 몸에 커다란 얼룩이 길게 늘어져 있는 것을 표현한다. 화가 베이컨과 마찬가지로 철학자 베이컨은 이렇게 주장한다. "깊이 또는 두께를 지닌 몸에서 일어나는 수축의 운동은 몸의 표면으로 이관되면서 그 표면 아래에 있는 물질과 접촉함으로써 억제된다. 이 표면 아래 물질이 접히는 작용을 방해하지 않을 정도로 물렁물렁한 경우를 제외하고는 다 그렇다.……그러나 만약 몸이 그저 얼마 안 되는 두께를 가졌을 뿐만 아니라 협소한 경우라면, 몸은 주름이 잡힐 뿐만 아니라 수축에 의해 겹쳐지고 소용돌이 모양으로 뭉쳐지게 된다. 이는 종이가 불에 타 생겨난 말라붙은 막에서 주름뿐만 아니라 겹치면서 둥글게 말리는 현상을 쉽게 발견할 수 있는 것과 같다. 바로 이것이 견고한 무생물이 해체되는 바로 그 과정이다."

두번째 베이컨과 첫번째 베이컨, 이 두 사람 모두 똑같이 조락凋落의 고뇌에 빠진다. "부패는 자연스러운 해체를 예고하고 수행한다. 이러한 자연스러운 해체는 생물체가 질병으로 인해

죽었을 때와 마찬가지로 무생물체에게서도 동일하게 일어난다. 그런가 하면, 이 자연스러운 해체는 시간의 경과를 기다리지 않고 중간에 끼어든다." 아마도 이해하게 될 것이다. 베이컨 가계가 동일한 땅을 개간하고, 동일한 작업장에서 일하고, 동일하게 죽음에 이르는 것들을 실험했다는 사실을. 한 걸음 더 나아가 보면, 이러한 방향들은 그림들에 대한 설명이 될 수도 있을 것이다. "몸들은……밀폐된 장소에서 크게 흥분된 모습으로 놓여 있다.……벌거벗긴 채 노출된 몸들은……동일한 상태로, 동일한 운동을 하고 있다." 실험대 위의 풍경인데도, 화가 베이컨의 회화에서와 정확하게 똑같다. 이 예술가가 교황 인노켄티우스 10세나 성교하는 몸들, 또는 심지어 자신의 친구들을 유리 상자 속에 가두어 넣은 것을 보면, 누구나 동물들을 관찰했던 동물원 우리를 상기하게 된다. 이 화가는 "그 불행하고 위대한 원숭이"인 인간, 자신의 조건의 수인인 인간을 관찰하게 만든다. 그런가 하면 그의 작품은 우리로 하여금 최악의 상태를 가정하도록 한다.

우연의 애호가인 이 두 베이컨, 이 위대한 실험가들은 둘 다 똑같이 낯설고 새로운 것을 잡아채기 위해 덫을 놓고서 우연한 사건들이 지닌 잠재적인 위력을 끌어들인다. 화가는 자신의 방식으로 어떤 과정에 대한 서술을 해석하는데, 화가 베이컨의 실

험은 방법 없이 그림을 그리고, 미련 없이 자신을 맡기고, 우연을 탐색하고, 자발성을 위해 자유롭게 흐르도록 내버려 두는 것이다. 이 예술가는 자신의 캔버스를 훼손하는 것을 두려워하지 않고 자신의 캔버스를 주저 없이 강압하고 공격한다. 그런가 하면, 결과가 마음에 들지 않으면 그는 캔버스를 부숴 버리고 자리를 떠나 버린다.

"정신의 작용은 사물의 가장 밀도 높은 부분들이 밀도를 줄이면서 느슨해지거나 액체처럼 부드럽고 말랑말랑해지는 것과 비슷한 방식으로 이루어진다. 정신은 나긋하고 부드러울 뿐만 아니라, 때때로 잡다한 사물들을 분리하거나 나누기도 하고, 그 반대로 그것들을 통일시키기도 한다." 이에 화가 베이컨은 응답한다. "내가 하려고 열중하는 것, 그것은 사물을 정상적으로 보이는 외관 너머로 비트는 것이다. 그러나 정작 사물을 비틀어 버림으로써 사물이 자신의 외관을 확증하도록 이끌어 가는 것이 내가 원하는 것이다."

희생물을 바치는 도살장의 모습을 담은 1980년의 〈고기의 뼈대와 맹금〉Carcass of Meat and Bird of Prey, 그리고 너덜너덜해진 살과 배설물을 그린 1965년의 삼면화인 〈그리스도의 십자가 처형〉Crucifixion은 다른 많은 작품과 마찬가지로 신경 체계를 직

접 건드린다. 머리가 없이 무정형한 흉상, 비명을 지르는 인간의 공포, 노출된 내장들, 이빨이 빠져 버린 입에서 뻗어 나온 목등……. 화가는 관람자로 하여금 잔혹함을 느끼도록 애쓸 뿐 아니라, 그러한 폭력이 당연한 것처럼 강요한다. 베이컨의 자극은 살이 경련을 일으킬 정도로 극단적이다. 1944년의 삼면화를 개작한 1988년의 작품은 직접 신경들을 자극하고 공격한다. 수없이 많은 그의 피조물들은 헤모글로빈이 바닥에 이를 정도로 폭발적으로 증오의 역량을 분출한다.

"특히 핏기 없는 부분들 ― 신경, 사지, 피막, 분비액, 그리고 이와 유사한 다른 부분들 ― 은 일단 유연성과 말랑말랑함 그리고 그 실체를 상실하면 회복하기 힘들다. 그것들은 쇠퇴 상태에 빠져든다." 게다가 『생명 연장과 죽음의 방법들에 관하여』의 다른 대목에서 베이컨은 이렇게 말한다. "일단 정신이 빠져나가 버리거나 질식되어 죽게 되면, 개개의 부분들은 액체 또는 혼돈 상태로 돌아간다. 이는 혈액에서 확인할 수 있는데, 정신이 빠져나갔을 때 혈액은 물과 찌꺼기 그리고 거품으로 분해된다. 동일한 일이 오줌에서도 일어난다." 화가 베이컨의 그림에서는 신체적인 액체의 흔적들, 그러니까 피, 정액, 똥 등을 보게 된다. 그런데 이것들은 몸과의 접촉에서 생겨난 징표들이라 할 것이다. "이러

한 운동 내지 자극이 지닌 부드럽고 유순한 성질은 종기의 화농을 앓고 있는 생물체들에서 아주 선명하게 드러난다. 왜냐하면 혼란된 정신이 싸움을 벌이기 전에 느껴지는 아픔과 쓰라림, 동물적인 정신에게도 참을 수 없는 고통을 느끼게 하는 아픔이, 화농이 진행되기 시작하면서 진정되고 약화되고 그저 부드럽고 가벼운 아픔과 미열로만 남게 되기 때문이다."

늙은 베이컨과 마찬가지로 젊은 베이컨에게도, 의미가 이중화되는 놀이가 작용한다. 즉 강박적인 어휘가 작동하는 것이다. 철학자 베이컨을 읽어 보도록 하자. "가장 밀도가 높은 부분들이 지닌 욕망과 욕구를 보자면, 그리고 그 부분들의 본성에 따른 근본적인 작용을 보자면, 특별히 관심을 가져야 할 다섯 가지 큰 차이가 있다. 휴식, 자신을 닮은 것을 향한 끌림, 텅 빈 곳으로부터의 도주, 대립되는 물체로부터의 도주, 그리고 괴로움의 탈피 등이 그것이다. 그러므로 만질 수 있고 살찐 각각의 존재는 타고난 무기력이 그 특징이다." 1980년에 완성된 그림 〈두 인물〉Two Figures은 화가의 상상력을 통해 창조되었다. 하지만 이 그림에서 서로 뒤엉켜 있는 두 사람은 에드워드 머이브리지Eadweard Muybridge의 인쇄된 원본에서 가져온 것이다. 그런데 그들의 모습이 저 옛날 철학자 베이컨을 또 다른 대부代父로 삼고 있다는

사실은 간과되었다.

화가 베이컨 이전에 누가 감히 광기 어린 해부학으로, 그 야생의 의심할 여지가 없는 실재를 드러냈으며, 무언의 폭력으로 구역질 나도록 몸을 비트는 짓을 했던가? 이미 4세기 전에 철학자 베이컨은 그의 '금언 6'에서 이렇게 쓰고 있다. "빠져나간 정신은 몸을 고갈시킨다. 붙들려 있는 정신은 몸을 액화시킨다. 그렇지만 빠져나가는 정신도, 붙들려 있는 정신도 사지를 소생시키거나 생산하지는 못한다.……정신이 나가면, 남은 덩어리는 수축되고 두꺼워지고 딱딱해진다." 화가 베이컨이 하나의 어떤 얼굴에 개입할 때, 그는 자신이 재현하고자 하는 그 얼굴에 대해 외과 의사이자 정신의학자가 된다. 그는 외과 의사와 정신의학자의 작업을 동시에 수행하면서, 외과 의사 또는 정신의학자 혼자서는 결코 수행할 수 없는 그런 방식으로 작업을 수행한다. 예술은 이러한 위반을 허용하고, 도달할 수 없는 것에 이르게 한다. 또한 화가 베이컨은 그의 '조상'과는 또 다른 방식으로 몸의 진행 과정에 대한 실험을 수행한다.

"무생물체에 관한 이 모든 일, 즉 쇠약, 유출, 수축, 서로 비슷한 것들과 남아 있는 것의 결합은 살, 피, 수족, 뼈, 그리고 살아가는 생물체 전체에 나타나는 것으로 간주된다(그리고 살과 피

를 비롯한 이 부분들은 도처에서 혼합되고 확장되어 있는 하나의 정신을 지니고 있는데, 그것은 우리가 무생물체들에 부과했던 정신과 같다).……실제로 죽은 뒤에도 이 모든 본성은 시체에 남아 유지된다." 이 글에서 철학자 베이컨을 너무 풍부하게 인용하는 것을 독자들이 용서한다면, 내가 보기에 그의 말들은 화가 베이컨의 회화 작품들을 해석하는 데 있어서 그 어떤 다른 주석가의 말보다 더 적절한 것으로 여겨진다.

화가가 그린 이미지들에서 얼룩들은 인간 몸에서 빠져나오는 토사물, 분비물, 경련의 결과들을 형상화한다. 이 얼룩들은 빠져 달아나고 아무렇게나 널브러지고 또 경계를 벗어나기도 하지만, 그것들은 인간의 몸과 일체를 이루고 있는 것이다. 그것들은 인간 몸에서 돋아난 것들이고, 결국 인간과 연속선상에 있는 것이다. 내부의 운동에서 생겨난 이 얼룩들은 몸을 변형시키고, 또 일시적으로나마 분명히 다르게 몸을 구성한다. 몸은 이제 더 이상 몸이 아니다. 몸은 철저히 부동의 상태로 머물면서 다른 것으로 변한다. 몸은 액화되면서 몸에서 흘러나와 고이는 것과 분리되지 않는다. 그래서 유기체적인 액체는 더 이상 진전하지 못하고 흘러나오다가 정지된 채 고정된다. 정지된 자세로, 불쑥 튀어나온 혹과 여러 '맹아들'과 함께, 그 몸이 과연 짐승이 되는지, 광

물이 되는지, 퉁퉁 부어오르는지 그 누구도 더 이상 가늠할 수 없게 된다. '만신창이로 훼손된' 형상은 신경들과 근육들의 반응과 계속되는 근육의 수축으로 인해 내면적 고통을 받는 듯한 인상을 준다. 인간의 형태들은 변형되고 약화되어 제멋대로, 전혀 다른 방식으로 존속하게 된다. 이렇게 형태들의 변형이 확장되고 명백하게 부동성이 지배하는 가운데, 또 다른 생명이 구성되는 것으로 보인다. "그러나 생물체들은 무생물체들과 공통된 어떤 본성을 갖는다. 그러면서 자신들만의 고유한 어떤 본성을 갖는다.……그러므로 살아 있는 모든 것들은 메젠티우스Mezentius[4]가 느꼈던 고통을 겪으면서 견뎌 낸다. 말하자면, 살아 있는 것은 죽음이 목을 꽉 죄는 가운데 죽어 가는 것이다.……" 조상 베이컨은 이렇게 응수하고 있다.

화가 베이컨처럼 철학자 베이컨 역시 실험을 감행한다. 그들은 이미 알고 있는 것에서 벗어나, 무언가를 발견하기를 염원하면서 미지의 것을 향해 나아가도록 자신을 내맡긴다. 그들은 우연한 것조차 놓치지 않고 검토한다. 이 '우연한 것'은 물질의 '일

4 신화적인 에트루리아Etruria의 왕이었던 메젠티우스는 살아 있는 것들을 시체들에 속한 것으로 보고, 살아 있는 것들이 그 나름의 방식을 갖는다는 것을 부인했다.

탈'인 동시에 물질의 핵심 주제인 인간이다. 그들 두 사람은 보이는 것에서 보이지 않는 것으로 나아간다. 그들은 계속 탐구에 몰입하지만 해답은 쉽게 구해지지 않는다. 결코 매몰되지 않으면서, 그들은 불가능한 것을 즐긴다. 철학자 베이컨이 이론적인 목표를 실천에 옮긴 것처럼, 화가 베이컨의 회화는 위험을 무릅쓰고 미개척 지대로 나아간다. 그리고 거기에서 주어지는 의문들을 해결할 수 있는 단 몇 조각의 해답만으로도 충분하다는 듯 지속적으로 문제를 제기한다. 두 사람의 베이컨은 머뭇거리고 더듬거리며, 늘 만족하지 못하면서도 강박에 이끌린 채 실험에 열중한다.

몸들은 미끄러지고 경직되고 탈구되어 이미 전혀 몸이라 할 수 없는 다른 물질로 변한다. 파편들, 잘린 손과 발, 수축된 사지들은 운동, 특히 비틀림의 타격을 입고 고정된다(⟨머이브리지 풍으로: 물그릇을 비우고 있는 여인과 네 발로 기는 마비된 아이⟩After Muybridge: Woman Emptying a Bowl of Water and Paralytic Child on All Fours, 1965). 아직 살아 있는 몸의 이 요소들은 정지된 상태로 잡혀 있는데도, 마치 보이지 않는 순환 기관들에 의해 움직이기라도 하듯이 아직 숨을 쉰다. 관람자는 몸의 각 부분들이 하나의 줄 위에서 곡예를 하고 묘기를 부리면서 신비한 체조를 연출해 내

는 것을 목도한다(〈인체 습작〉Studies from the Human Body, 삼면화, 1970). 이제 우리는 그림의 모델이 누구인지 제대로 알아보기 힘들다. 그 형상은 인간, 그저 살과 피로 된 인간의 형상일 뿐이다. 외과 의사인 동시에 도살자로서의 베이컨이 개입한다. 인체를 해부학적으로 재검토하는 자, 살을 가공하는 자, 항성의 공간을 측정하듯이 살덩어리에서 그 모든 가소성可塑性을 측정하는 자인 베이컨이 개입한다. 이 신비한 고기-인간들은 허공에서 절망의 피루에트를 연기한다. 그 어떤 알 수 없는 유혹에 이끌린 채, 경계 없는 하늘 한가운데로 나아간다. 도대체 우리는 어디에 있는가? 도대체 어느 왕국에 있는가? 도대체 어느 우주에 있는가? 도대체 어디에 몸을 지탱해야 하는가? 그 그림들에는 잔혹한 몽상(예를 들어 〈인체에 관한 세 습작〉Three Studies from the Human Body, 1967), 극적인 수수께끼가 난무하고, 그리고 '죽음의 냄새'가 가득 펴져 있다. 화가는 그것들의 가차 없는 난폭함을 담아낸 채로 그의 창조물들을 드러내 놓는다. 철학자 베이컨이 일말의 감정도 없이 실험을 수행한 것처럼, 화가 베이컨은 파토스 없는 비극을 상연한다.

마침내, 철학자 베이컨의 죽음은 화가 베이컨에 의해 연출된 하나의 이미지가 될 수도 있을 것이다. "나는 몸의 보존과 무감

각에 대한 한두 가지의 실험에 열정적으로 몰두하고 있었다. 그런데 런던과 하이게이트 사이를 오가는 도중에 너무나 심한 구토에 시달렸다. 그것이 바닥에 있는 돌이 흔들려서인지, 소화불량 때문인지, 추위 때문인지, 아니면 이 세 가지 모두 때문인지 알 수 없었다. 바로 그때 내가 실험에서 얻고자 했던 결론에 도달했다."

프랑크 모베르

전기적 지표들

1909~1923

프랜시스 베이컨은 영국계 부모로부터 1909년 10월 28일 더블린의 한 병원에서 태어났다. 그는 다섯 자녀 중에서 둘째였다. 아버지 앤서니 에드워드 모티머Anthony Edward Mortimer는 은퇴한 군인이었으며, 엘리자베스 1세 시대의 철학자인 프랜시스 베이컨(1561~1626년)과 일가 친척——방계 혈통——임을 주장했다. 그와 젊은 아내 크리스티나 위니프리드Christina Winifred(처녀 적 성은 퍼스Firth)는 아일랜드의 저택에서 살았다. 아버지는 말 사육자이자 조련사였다. 1914년 8월 전쟁이 선포되자 베이컨 가족은 런던으로 이주했으며, 아버지는 육군성 대위로 임명되었고 국토방위 자료실에서 일하게 된다. 가족들은 정해진 거처 없이 아일랜드와 영국을 끊임없이 오가며 살게 된다.

1924~1928

어린 시절부터 생긴 천식 발작 때문에 베이컨은 정규 과정을 이수할 수 없었다. 첼튼엄Cheltenham에 있는 딘 클로스 기숙 학교Dean Close

School 시절 그는 처음으로 애정 어린 우정 관계를 체험하게 된다. 그의 친구들은 그를 '겁쟁이'로 취급한다. 가정교사에게 맡겨져 교육을 받는다. 열여섯 살 때 빚어진 아버지와의 갈등으로 그는 영국으로 보내지고 그곳에서 아르바이트를 하며 생활한다. 사무실의 사무원, 소송 대리인의 서기로 받는 보수가 빈약했기 때문에 어머니가 보내 주는 보조금으로 생계를 이어 간다. 그의 아버지는 베를린에 있는 '삼촌'에게 그의 교육을 맡긴다. 교정을 기대했지만 그 반대의 결과가 나온다. 두 달 동안 그는 독일 수도의 온갖 향락들을 발견하게 된다.

1927년 봄 그는 프랑스 샹티이Chantilly로 가고, 그곳에서 니콜라 푸생Nicolas Poussin의 〈헤롯왕에게 학살당하는 아기들〉Le massacre des innocents을 발견한다. 주인집 여자가 그에게 프랑스어를 가르쳐 주고, 파리의 갤러리들을 알려 준다. 거기에서 특히 피카소Pablo Picasso를 발견한다. 깊은 감동을 받은 그는 데생과 수채화를 그리기 시작한다.

1929~1939

런던으로 돌아온 그는 퀸스버리 뮤즈Queensbury Mews의 아틀리에에서 오스트레일리아 화가 로이 드 메스트르Roy de Maistre와 함께 가구와 카펫 디자인 일을 한다. 처음으로 수집가들의 주문을 받는데, 그 중에는 특히 더글러스 쿠퍼Douglas Cooper와 작가 패트릭 화이트Patrick White의 주문도 포함되어 있었다. 백화점 사장인 에릭 홀Eric Hall과 친분을 맺는데, 그는 15년 동안 베이컨의 동반자가 된다. 1931년경 베이컨은 풀럼 로드Fulham Road에 정착하면서 그림에 전념하기 위해 장

식가 일을 포기한다. 장식가 활동을 통해 그는 회화의 재료, 예컨대 강철로 된 배관 같은 것을 재발견하게 된다. 그는 예전 유모였던 제시 라이트풋Jessie Lightfoot과 함께 그곳에 정착하고 1936년까지 머문다. 그 시기에 그는 '국제 초현실주의 전시회'Exposition Internationale du Surréalisme에 작품을 제출했지만 '충분히 초현실적이지 않다'는 이유로 거부당한다.

1933년에 베이컨은 그의 첫 〈그리스도의 십자가 처형〉Crucifixion을 제작한다. 허버트 리드Herbert Read는 이 작품을 『아트 나우』Art Now에 게재한다. 1934년 2월 친구인 실내 장식가 어런들 클라크Arundell Clarke가 살던 런던의 고급 주택인 메이페어Mayfair의 지하에 있는 트랜지션 갤러리Transition Gallery(선덜랜드 하우스Sunderland House)에서 열린 첫 전시회가 성공을 거두지 못하자 그는 그림 그리는 시간을 줄이고 도박에 몰두한다. 1937년에 그는 연인 에릭 홀이 기획하고 애그뉴스Agnew's(런던)에서 열린 '젊은 영국 화가들'이라는 단체전에 참여한다. 이 전시회에는 다른 여러 화가의 작품이 전시되었고, 그 중에서도 그레이엄 서덜랜드Graham Sutherland의 작품들이 전시되었다. 베이컨은 자신의 예술에 절망한 나머지 많은 작품을 부수고 1944년까지 그림을 거의 그리지 않는다. 이 시기(1929~1944년)에 완전히 끝낸 작품의 수는 겨우 십여 점에 불과하다. 그는 시골 피터스필드Petersfield(햄프셔 주)에 정착한다. 그 후 런던으로 돌아가 사우스켄싱턴South Kensington의 크롬웰 광장에 위치한 라파엘 전파前派 화가 존 에버렛 밀레이John Everett Millais의 오래된 아틀리에에 머문다.

1940~1948

1941년 아버지가 사망한다. 베이컨은 천식 때문에 병역 부적격자로 판정받으며, 등화관제 시행을 지키도록 하고 폭격의 희생자들을 구조하러 가는 임무를 맡은 민방위 부대에 배속된다. 그는 나이 든 유모, 아내와 자식을 버린 에릭 홀과 함께 조금 기묘한 삼인조를 이루며 산다. 1944년 그의 주요한 작품인 삼면화 〈그리스도의 십자가 처형도를 위한 세 개의 습작〉Three Studies for Figures at the Base of a Crucifixion을 제작한다. 이 작품은 1945년 르페브르 갤러리Lefevre Gallery에 전시되는데, 이것은 대중의 분노를 불러일으키는 시발점이 된다. 에릭 홀이 이 작품을 구입해서 테이트 갤러리Tate Gallery에 기증하지만, 거절당했다가 1953년에야 받아들여진다. 기이한 괴물들로 보이는 이 화폭 위의 불가사의한 형태들은 이 시기에는 이해되지 않은 채 남아 있게 된다. 1945~1946년 베이컨은 르페브르 갤러리와 레드펀 갤러리Redfern Gallery에서 열린 단체전에 헨리 무어Henry Moore와 그레이엄 서덜랜드와 함께 참여해 〈풍경 속의 인물〉Figures in a Landscape과 〈인물 습작〉Figure Study을 전시한다. 이를 계기로 서덜랜드와 우정을 맺게 되고, 더 나아가 서덜랜드는 베이컨을 에리카 브라우센Erica Brausen에게 소개시킨다. 브라우센은 1946년의 작품인 〈회화〉Painting를 구입해 뉴욕 현대미술관Museum of Modern Art에 판매한다. 작품 판매로 돈이 생긴 베이컨은 1946년과 1950년 사이에 그가 폭력적이라고 생각한 남유럽의 빛보다 도박에 더 흥미를 느끼고, 몬테카를로에 여러 차례 머물게 된다.

1949년 베이컨은 '머리'Head 연작을 시작하고, 그것들을 에리카 브라우센이 기획한 런던의 하노버 갤러리Hanover Gallery 전시회에 선보인다. 에리카 브라우센은 그 후 10년 동안 그의 대리인이 된다. 〈머리 VI〉는 사실상 벨라스케스의 작품(〈교황 인노켄티우스 10세〉Inocencio X)에서 영감을 받은 것으로, 교황들에 대한 변주들 중 첫번째 초상화이다. 그것은 약 20년에 걸쳐 45개가 그려진다. 전시회는 다양한 비평을 받고, 가장 신랄한 비평가들에게서조차 찬사를 받는다. 그는 인물 혹은 동물 그림을 위한 이미지의 자료로서 에드워드 머이브리지Eadweard Muybridge의 사진술 연구들을 활용하기 시작한다.

1950년 베이컨은 친구인 화가 존 민턴John Minton을 대신해 왕립예술학교Royal College of Art에서 강의를 한다. 남아프리카에 거주하는 어머니를 방문하고 카이로에 체류한다. 그곳의 이집트 조각들에서 큰 감동을 받는다. 아프리카에서 돌아온 그는 여행에서 영감을 받은 주제들을 곧바로 그리기 시작한다. 1952년의 〈스핑크스〉Sphinx와 〈강을 건너는 코끼리〉Elephant Fording A River 연작이 그것이다. 1951년 그가 사랑했던 유모가 사망하자 크롬웰 광장의 아틀리에를 떠나고, 한곳에 정주하지 않기 위해 정기적으로 거처를 바꾼다. 카프카의 사진을 본따 루시안 프로이트Lucian Freud의 첫번째 초상화를 그린다. 그에 대한 보답으로 프로이트는 유명한 베이컨 초상화를 제작한다. 이 시기에 베이컨의 친구이며 사진작가였던 존 디킨John Deakin은 이렇게 말한다. "베이컨은 예외적인 사람입니다. 천성적으로 굉장히 부드럽고 관대한 사

람이지만, 잔혹함에 대한 기이한 성향을 가지고 있어요. 특히 친구들에 대해서요." 베이컨은 예전에 사냥 안내인이었던 피터 레이시Peter Lacy와의 복잡한 관계에 뛰어들고, 레이시는 그의 그림들의 중요한 주제 중 하나가 된다. 1953년 베이컨은 작가인 데이비드 실베스터David Sylvester와 아파트를 같이 사용하게 되는데, 그는 이후 베이컨과 기억할 만한 관계를 맺는다[실베스터는 베이컨을 지속적으로 만나면서 그와의 대화를 기록하여 후에 대담집을 출간한다]. 같은 해 중요한 작품인 〈두 인물〉Two Figures(머이브리지의 사진에 근거한)을 그린다. 베이컨의 대리인 에리카 브라우센은 그 그림을 갤러리 바닥에 걸 정도로 도발적인 것으로 평가한다. 1953년 베이컨은 해외로 나가 첫번째 개인전을 뉴욕의 덜래커 브러더스 갤러리Durlancher Brothers Gallery에서 열게 된다. 1954년에는 연작 〈푸른 옷을 입은 남자〉Man in Blue를 제작하는데, 벤 니콜슨Ben Nicholson과 루시안 프로이트와 함께 영국 대표로 베네치아 비엔날레에 출품한다.

1955~1958

런던 현대미술학회Institute of Contemporary Arts가 13점의 작품으로 베이컨의 첫번째 회고전을 개최한다. 작품 수집가인 리사 세인스버리Lisa Sainsbury와 로버트 세인스버리Robert Sainsbury 부부가 베이컨에게 초상화를 의뢰하고 화가와 우정을 맺게 된다. 그들은 베이컨 작품의 충실한 옹호자가 된다. 베이컨은 뉴욕 현대미술관에서 열린 단체전에 참여한다. 그는 시인 윌리엄 블레이크William Blake의 데스마스크를 본따

서 일련의 작품을 제작한다. 그가 자신의 작품들을 금색의 둔중한 테두리로 된 유리 액자에 넣기로 결정한 것도 1955년에 이르러서이다. 그가 탕헤르Tanger로 자주 여행을 가기 시작하고 그곳에서 많은 예술가(폴 볼스Paul Bowles, 앨런 긴즈버그Allen Ginsberg, 윌리엄 버로스William Burroughs, 노엘 카워드Noel Coward, 이언 플레밍Ian Fleming 등)를 만나면서, 연인 피터 레이시와 함께 6년 동안 체류하게 되는 것도 이 시기이다. 그는 〈타라스콩 거리의 화가〉The Painter on the Road to Tarascon를 제작하는데, 그것은 빈센트 반 고흐Vincent van Gogh에 동화되었기 때문이라고 그는 말한다. 베이컨은 〈반 고흐〉 연작을 하노버 갤러리에서 발표한다. 자신의 첫번째 초상화를 그린다. 1957년 베이컨은 리브 드루아트 갤러리Galerie Rive droite에서 첫번째 파리 전시를 갖는다. 뒤이어 이탈리아의 토리노, 밀라노, 로마에서 전시가 열린다. 1958년 그는 갑작스럽게 친구인 에리카 브라우센의 하노버 갤러리를 떠나기로 결정하는데, 그것은 런던의 말버러 파인 아트Marlborough Fine Art에서 제안한 계약의 유혹을 뿌리치지 못했기 때문이다. 이 갤러리는 말년까지 그의 판매 대행사로 남게 된다.

1959~1963

1959년 그의 '후원자' 에릭 홀이 사망한다. 베이컨은 상파울루, 시카고, 카셀 등 여러 곳에서 열린 국제적인 전시에 참여한다. 1959년 9월부터 1960년 1월까지 어부와 예술가들이 모여 사는 콘월 주에 있는 마을 세인트 이브스St. Ives에 정착한다. 1960년 런던의 말버러 파인 아트에서

의 첫번째 전시가 열린다. 최근작 30점의 작품이 비평가와 수집가들에게 호평을 받는다. 1961년 베이컨은 사우스켄싱턴의 리스 뮤즈 7번가 7 Reece Mews에 있는 예전에 마구간이었던 마부의 집에 체류한다. 이곳은 그가 죽을 때까지 아틀리에로 사용되며, 그의 인생에서 가장 중요한 장소가 된다. 런던 테이트 갤러리에서 회고전이 열리고 이어서—다양한 형태로—만하임, 토리노, 취리히, 암스테르담 순회 전시가 개최된다(1963년). 베이컨의 연인 피터 레이시가 탕헤르에서 사망한다. 베이컨은 그를 추모하며 〈말라바타의 풍경〉Landscape near Malabata을 그린다. 1962년 10월에는 데이비드 실베스터가 그와의 대담 시리즈를 처음으로 기록한다. 거기에서 베이컨은 아주 여유 있게, 그리고 풍부한 지식으로 회화에 대한 자신의 생각을 표명한다. 그의 친구이면서 사진작가인 존 디킨은 화가의 초상화를 근접 촬영한다. 헨리에타 모라에스Henrietta Moraes, 이사벨 로스돈Isabel Rawsthorne. 조지 다이어George Dyer 등의 사진은 베이컨이 그리는 초상화에 토대를 제공하게 된다. 이스트 엔드 지역의 가난한 젊은이 조지 다이어가 베이컨의 연인이 된다. 뉴욕 솔로몬 R. 구겐하임 미술관Solomon R. Guggenheim Museum에서 회고전이 개최되고, 곧이어 시카고 미술관에서도 회고전이 열린다.

1964~1969

베이컨은 대형 삼면화(이후 파리에 있는 조르주 퐁피두 센터Centre Georges Pompidou에 전시됨) 〈한 방에 있는 세 인물〉Three Figures in a Room을 제작한다. 동시에 그에게 알베르토 자코메티Alberto Giacometti를 소

개시켜 준 이사벨 로스돈의 첫번째 초상화를 그리기 시작한다. 221점의 완성작이 정리된 카탈로그가 출판된다. 베이컨은 그 유명한 〈그리스도의 십자가 처형〉Crucifixion(이후 뮌헨에 있는 피나코테크Pinakothek에 전시됨)을 제작한다. 그리고 피카소와 자코메티의 친구인 작가 미셸 레리스Michel Leiris를 만나게 되며, 이후 그는 베이컨의 작품에 대한 매우 중요한 텍스트들의 저자가 된다. 1966년 파리의 테에랑가rue de Téhéran의 마그 갤러리Galerie Maeght에서 개인전이 열린다. 화가는 이렇게 말한다. "만약 프랑스인들이 내 작업을 이해한다면, 내가 모든 것을 망쳤다는 느낌은 갖지 않을 것이다." 런던 말버러 갤러리(1967년)와 뉴욕 말버러 갤러리(1968년)에서 전시가 열리고, 언론으로부터 갈채를 받는다.

1970~1974

베이컨은 런던의 템스 강가에 있는 라임하우스Limehouse에 집을 얻는다. 그런데 강물에 반사된 햇빛이 작업을 방해했기 때문에 주로 사람들을 초대하는 장소로만 사용한다. 1971년 어머니가 남아프리카에서 사망한다. 바로 그해에 파리의 그랑 팔레Grand Palais에서 대규모 회고전이 개최되고, 100여 점의 작품이 전시된다. 미셸 레리스가 카탈로그 형식의 텍스트를 만든다. 전시회 전날의 특별 초대전이 열리기 몇 시간 전에, 그의 연인 조지 다이어가 그들이 함께 묵었던 호텔방에서 자살한다. 연인에게 보내는 경의의 표시로 그는 삼면화 〈조지 다이어를 기리며〉In Memory of George Dyer를 그리는데, 이것은 조지 다이어 초상화

연작의 첫 작품이었다. 뒤셀도르프로 가기 전에 개최된 파리의 회고전은 큰 성공을 거둔다. 친구 존 디킨이 암 후유증으로 사망한다. 베이컨은 가까이 지내던 여러 사람을 잃게 되면서 작업에만 몰두하여 초상화 연작을 완성한다. 에식스 주의 위벤호Wivenhoe에 집을 구한다.

1975~1979

뉴욕 현대미술관에서 열린 최근작 전시(1968~1974년)는 프랜시스 베이컨을 그 시대의 가장 위대한 예술가들 중에서 최정상의 자리로 끌어올린다. 몇 년 동안 그는 보주Vosges 광장에 인접한 작은 아파트에 살며 작업한다. 1977년에 열린 클로드 베르나르 갤러리Galerie Claude Bernard 전시는 파리에서 또 한 번 성공의 왕관을 쓰는 계기가 된다. 뒤이어 멕시코, 카라카스, 마드리드, 바르셀로나 등 세계 전역에서 수많은 전시가 개최된다. 베이컨은 로마에서 빌라 메디치Villa Medicis의 디렉터인 발튀스Balthus를 만난다.

1980~1986

베이컨은 뉴욕 말버러 갤러리에 초상화들과 존 에드워즈John Edwards의 머리 연작, 그리고 삼면화 〈인체 습작〉Studies from the Human Body 등을 전시한다. 그는 아이스킬로스Aeschylos의 『오레스테이아』Oresteia에서 영감을 받은 삼면화 제작에 착수한다. 막내 누이 위니Winni가 사망한다. 질 들뢰즈Gilles Deleuze의 철학적 탐구인 『프랜시스 베이컨: 감각의 논리』Francis Bacon: Logique de la sensation가 출판되고, 일본에서

전시회가 열린다. 런던 테이트 갤러리에서 개최된 두번째 회고전에는 1945년부터 1984년 사이의 회화 120점이 전시된다. 카탈로그는 그에게 "생존하는 최고의 화가"의 자격을 부여하면서 극찬한다. 이 대규모의 전시는 슈투트가르트와 베를린에서도 열린다.

1987~1992

베이컨은 페데리코 가르시아 로르카Federico García Lorca의 시에 기반해 어느 투우사를 기리는 대형 삼면화를 제작한다. 뉴욕의. 말버러 갤러리, 스위스의 발르Bâle, 바이엘러 갤러리Galerie Beyeler 등에서 연이어 전시가 개최된다. 모스크바에서는 20점의 작품이 트레차코프 갤러리 Galerie Tretiakov에 전시된다. 그리하여 베이컨은 소비에트 연방에서 전시가 열린 최초의 서양 화가가 된다. 워싱턴의 허쉬혼 미술관Hirshhorn Muscum에서의 회고전에 이어서 로스앤젤레스 그리고 뉴욕 현대미술관에서도 회고전이 열린다.

1992년 4월 22일 젊은 스페인 연인을 만나기 위해 마드리드에 갔다가 그곳에서 심장 발작으로 사망한다(4월 28일). 그의 죽음 이후 정중한 의례와 회고전이 전 세계에 걸쳐 끊이지 않고 이어진다.

옮긴이 후기

프랜시스 베이컨은 20세기 영국 표현주의 회화의 거장으로 알려져 있다. 그는 생존하는 동안 부와 명성을 얻은 예술가였다. 그러나 그가 동성애자라는 데서 알 수 있듯이, 그의 삶은 그리 순탄하지만은 않았다. 그는 정식으로 미술 교육을 받지 않고 독학으로 그림을 시작한 화가였다. 그래서 오히려 자유로웠다. 그는 자신이 본격적으로 회화 작업을 할 당시 크게 유행했던 초현실주의나 이후 국제 양식으로 자리 잡은 추상표현주의 등의 흐름에 휩쓸리지 않았다. 오로지 자신에게만 의지해서 작품 세계를 구축했던 것이다. 그는 미술에 관해서는 고대 이집트 미술이나 그리스 미술에 이르기까지 상당한 식견을 갖추었고, 문학과 철학 그리고 사진과 영화 등 미술 외적인 영역에 대해서도 전문적일 정도의 지식을 지니고 있었다. 그것들로부터 영감을 받아 작업을 한 것은 당연한 일이었다.

늘 헝클어진 머리칼에 가죽 바지 차림으로 나타나는 화가 베이컨, 그는 한마디로 기인이었다. 지인들과 술을 마시고 술집을 나설 때 언제나 술값을 지불하는 것도 모자라, 거리에서는 지나가는 행인들에게 지폐 뭉치를 뿌려 대는 인물, 그가 전시장에 등장하면 그 자체로 시한폭탄과 같았다. 어느 장소에서든, 누구를 만나든, 능란한 말솜씨로 자신의 의견을 거침없이 드러냈기 때문이다. 따지자면, 그는 자본주의 사회의 반항아였다. 그림을 팔아서 생긴 돈을 주변 사람들에게 나누어 줘 버리고 자신은 늘 가난한 생활을 했다. 돈이란 쓰기 위해서 만들어진 것이라고 생각했고 가진 것을 이웃들과 나눌 줄 알았던 화가 베이컨, 그에게서 맑스Karl Marx가 내세웠던 '전면적이고 심오한 감각'을 향유하는 인간을 발견하게 되는 것이 전혀 엉뚱한 일만은 아닐 것이다.

이 책의 저자인 프랑크 모베르가 "만약 베이컨이 화가가 아니었다면, 그는 철학자가 되었을 것이다"라고 말한 것처럼, 베이컨의 회화 작품의 근저에는 철학적 사유가 배어 있다. 베이컨은 뛰어난 지성의 소유자였지만, 작품을 지배하는 사유란 이성적이고 사변적인 논리가 아니라 본능과 직관으로 경지에 오른 감각적 지성임을 알고 있었다.

베이컨의 작품의 특징은 재현을 벗어난 감각적 형상形狀의

추구이다. 그는 이미지가 알 수 없는 바탕에서 치고 올라와 형상으로 빚어지는 그 우연과 우발성을 믿고 따랐다. 이를 위해서였을까, 그는 그리스 비극과 시, 미켈란젤로의 미완성 작품들, 그리고 사진과 신문 등 영감과 암시의 원천이 되는 것들을 닥치는 대로 수집하고 참고하여 자신의 작품 세계로 흡수하고 변형하는 것을 두려워하지 않았다. 그는 어디서 오는지 그 자신도 알지 못하는 이미지들을 좋아했고 그것들을 곧 자신의 것으로 가로챘다. 베이컨은 "가장 좋은 이미지들은 스스로 다가오는 것"이며 "예술가들이 활용할 수 있는 가장 생산적인 것은 우연과 우발적인 사건"이라고 믿은 화가였다. 그는 자신에게 다가온 감정들을 중심으로 유도된 우연에 기대어 작업하면서 자신의 무의식과 의지를 기묘하게 결합시키고 통제할 줄 알았다. 그가 만들어 낸 기이한 형상들이 뿜어내는 리듬과 긴장은 바로 이러한 과정에서 생산된 것으로 보인다.

화폭 위의 인물들과 사물들의 배열은 분명 지성에 의한 작업이다. 하지만 화폭을 채우면서 지배하는 형상들의 내부적인 운동을 결정하는 것은 우연과 충동, 무엇보다 그의 본능적 감각이다. 그의 화폭에서 빚어지는 지성적인 질서와 감각적인 운동 간의 긴장이야말로 관람자들의 회화적 감수성을 끌어당겨 놓아주

지 않는 근원적인 힘일 것이다. 그의 그림의 배경을 구성하는 육각형의 틀, 원형의 침대 혹은 의자, 공중에 매달린 줄 등은 울부짖고 몸을 비틀고 있는 인물들의 비극적인 상황을 더욱 비극적이게끔 만든다. 화가 베이컨은 생성으로 흘러넘치는 감각의 요동을 간파하고, 인간 존재를 지배하는 원초적인 욕망의 힘과 긴장을 색채로 풀어냈다. 그가 화폭 위에 그려 내는 인간 육체의 기이한 동작들, 뒤틀리고 웅크리고 절규하는 형상들은 인간의 무한한, 하지만 절규할 수밖에 없는 생명력의 표현이 아니고 무엇이겠는가. 화가 베이컨은 평면 공간을 수평과 수직으로, 또는 곡선으로 잘라 냄으로써 인간이 처해 있는 공간의 긴장감을 극단적으로 몰아가 그 극점에서 인간 존재의 비극성을 폭발시켰던 것이다.

회화사에서 유례없는 '예술적 괴물'을 창조한 화가 베이컨, 그가 겨냥한 것은 감각의 해방을 통한 인간 존재의 해방과 자유라 여겨진다. 일체의 사회적 규범과 구속을 벗어던지고 오직 자기 자신의 본능적인 심연의 감각에 충실하고자 했던 그는 인간 존재의 밑바닥을 치고 들어감으로써 꿈틀거리는 생명 덩어리를 붙들어 표현하고자 했다. 그리하여 그는 비극적이고 유한한 존재인 인간의 형상을 절규하는 고깃덩어리로 그려 낸다. 내장 기

관을 드러낸 고깃덩어리—인간은 비명을 지르다 못해 아예 그 비명에 휩싸인다. 한정된 공간 안에서 혹은 검은 우산 밑에서, 육면체의 공간 안에서, 침대 위에서, 봉을 잡고 매달린 채, 마치 곡예사처럼 아예 불안에 휩싸여 버린다. 끈적끈적한 그림자로 녹아내리는 인간 몸은 그 자체로 분비물에 불과하다.

베이컨의 회화가 뿜어내는 위력은 분명 선과 색채에 있다. 그런데 우리는 그의 그림에서 굴곡진 선과 색채의 아름다움을 느낄 여유를 갖지 못한다. 그것은 그의 붓질로 생겨난 선과 색채가 이미, 인간 몸을 중심으로 주변의 모든 사물이 용해되고 해체되어 오히려 근원으로 응축되는 기이한 생성의 사건으로 완전히 돌변해 있기 때문이다. 베이컨의 회화에서 찾을 수 있는 것은 인간이 아니라 인간을 만들어 내는 고독이며 공포이고 또 절규이다. 혹은 차라리 흘러넘치는 비가시적인 힘들의 뒤틀림이다. 베이컨 이전에 그 어떤 화가가 이처럼 심연에서 길어 올린 근원적인 힘들을 이미지로 만들 줄 알았던가. 찬탄으로 부족해 경악으로 나아갈 수밖에 없다.

결국 관능으로서의 예술이 화폭을 점령한다. 수직으로 추락하는 인간 현존이 더없이 뜨거운 열기를 끌어모아 관능의 존재로 재생되고 있다. 생성의 대지에서 벌거벗고서 순전한 몸으로

춤을 추는 초인을 역설했던 니체Friedrich Wilhelm Nietzsche처럼, 베이컨은 고깃덩어리인 인간의 몸이 해체와 용해를 통해 일구어 내는 그 무한정한 생성이야말로 전 우주적인 관능의 축제임을 드러내 보인다. 관능은 다름 아니라 몸이 끈적끈적한 영혼으로 되살아나 온 우주에 흘러넘치는 것임을 우리에게 일깨워 준다.

베이컨, 그의 작품 앞에 서면 일체의 관습적인 미의식이 부질없어진다. 난폭한 사유, 낯선 감각, 신경질적인 정념, 그와 동시에 뜬금없는 냉담, 갑작스러운 침묵 등이 요구될 뿐이다.

이 책의 저자 프랑크 모베르는 에세이스트이자 소설가로서 예술가들의 삶에 관심을 가진 프랑스 작가이다. 그는 평소 관심을 가지고 있었던 베이컨과의 인터뷰 약속을 겨우 얻어 낸다. 대담자로서의 모베르는 최대한 자신의 의견을 개진하는 것을 삼가면서 베이컨의 이야기를 경청하는 태도를 취하고 있다. 그러면서도 화가의 솔직하고도 본질적인 주제들을 이끌어 내는 데 성공한다. 그래서일까, 이 책은 놀라울 정도로 담백하다. 무엇보다 화가 베이컨의 평소 생활과 작업실에서의 모습이 숨김없이 드러나 있으며 화가의 사유가 수식어가 제거된 채 진솔하게 드러나 있다. 작가 모베르가 때로는 화가의 작업실을 방문하여, 때로는 여행지에서 만나 이루어진 이 대담에는 결코 어려운 용어들

이 동원되지 않았다. 이 책을 읽는 독자들이 베이컨의 삶과 예술적 주제들을 화가 자신의 목소리로 직접 듣는 기쁨을 느낄 수 있기를 기대해 본다. 또 책 말미에 나오는 철학자 베이컨과 화가 베이컨의 겹침에 관한 모베르의 날카로운 분석 역시 결코 예사롭지 않다는 점을 덧붙인다.